数字媒体艺术创新力丛书
Digital Media Artistic Innovation Series
宗诚 丛书主编

数字影像艺术设计
Art Design of Digital Image

徐辉　孙鸣蕾　主编　　董平　王瑶　副主编

化学工业出版社
·北京·

内容简介

本书根据数字媒体艺术专业应用型人才培养目标的要求编写，包括数字微电影艺术、数字动画艺术、数字互动体验类影像艺术、自媒体影像艺术和基于数字化的传统影像艺术设计几部分。本书采用大量本专业教学成果的作品以及相关优秀案例，以帮助读者了解数字影像艺术设计领域的发展历史、发展前沿，以及创作、制作流程，进而展现出数字影像艺术设计的轮廓概貌。

本书适合高等院校数字媒体艺术设计专业师生阅读和使用，同时该领域的从业者和爱好者也可以参考阅读。

图书在版编目（CIP）数据

数字影像艺术设计 / 徐辉，孙鸣蕾主编；董平，王瑶副主编．—北京：化学工业出版社，2022.7（2025.1重印）
（数字媒体艺术创新力丛书 / 宗诚主编）
ISBN 978-7-122-41254-6

Ⅰ．①数… Ⅱ．①徐… ②孙… ③董… ④王… Ⅲ．①数码影像-艺术-设计 Ⅳ．①J06-39

中国版本图书馆CIP数据核字（2022）第067399号

责任编辑：徐　娟　　　　文字编辑：蒋丽婷　　　　装帧设计：董振巍
责任校对：李雨晴　　　　　　　　　　　　　　　　封面设计：朱昕棣

出版发型：化学工业出版社（北京市东城区青年湖南街13号　邮政编码100011）
印　　装：天津裕同印刷有限公司
710mm×1000mm　1/16　印张10　字数200千字　2025年1月北京第1版第2次印刷

购书咨询：010-64518888　　　　　　　　售后服务：010-64518899
网　　址：http://www.cip.com.cn
凡购买本书，如有缺损质量问题，本社销售中心负责调换。

定　价：68.00元　　　　　　　　　　　　　　　　版权所有　违者必究

丛书序

进入21世纪，科学技术领域推陈出新更加迅速，新科学、新技术、新方法不断地被应用于生产、生活中。新的科学技术加速了信息传播的速度、改变了信息传播的载体，更新了信息传播的形式，同时也改变了人们的生活方式、阅读习惯等。数字媒体艺术专业在这样的时代背景下应运而生，其为艺术设计领域的新兴专业，研究领域涵盖了设计、艺术、科技等前沿领域，适应时代趋势下科技与艺术领域结合的人才的培养方向。

在互联网技术迅速发展的大环境下，有科学技术的支持，数字媒体艺术有了更大的发展空间。数字媒体艺术创新力丛书的宗旨是在数字媒体艺术日趋繁荣的市场背景下，培养适应市场经济需求和科学技术发展需要，能从事数字媒体艺术与设计行业的相关人才。本丛书此批共包括四个分册，分别为《信息与服务设计》《动态图形设计》《数字影像艺术设计》《用户界面设计》。这些书从新媒体设计的领域着手，研究并发展出具有独立审美价值的、有时代特色的新艺术形式，基于各种数字、信息技术的运用，引导读者创作出具有时代特色、重创意的艺术作品。为更好地表达动态有声案例，本丛书提供配套二维码数字资源和电子课件，植入书中相关讲解部分，以更好、更全面、更直观地展示案例或者拓展内容。

数字媒体艺术虽为新兴的专业方向，但时代的发展需求和科学技术的不断革新，对数字媒体艺术专业不断提出了新的要求，创新是唯一出路。本丛书从数字媒体艺术专业领域着手，本着"四新"的原则进行策划与编写，即创新教学观念、革新教学体系、更新教学模式、刷新教学内容。本丛书从基础到进阶、从概念到案例、从理论到实践，深入浅出地呈现了数字媒体艺术相关方向的知识。丛书的编者们将自己多年来教学经验进行梳理和编撰，跟随时代的步伐分析和解读案例，使读者能够学会思考设计、理解设计、完成设计、做好设计。本丛书的编者主要来自鲁迅美术学院、辽宁师范大学、大连工业大学、海南大学、大连大学、沈阳理工大学、塔里木大学、东北电力大学等院校，既是一线的教育工作者，又是科研型的研究人员。编者在完成日常教学和科研工作的同时，又将自己的教学成果编撰成书实属不易。感谢读者朋友们选择本丛书进行学习，如有意见和建议，敬请指正批评！

<div align="right">
宗诚

2022年2月
</div>

前言

"新"基于"旧"而存在。数字技术的迅猛发展使得传统影像艺术设计焕发出了"新"的生命力。这种"新"不是简简单单的新技术的介入,而是产生了新观念、新视角和新表述,进而对人们的生活方式和思维方式产生了重要而深远的影响。20世纪原创媒介理论家、思想家,加拿大的马歇尔·麦克卢汉(Marshall Mcluhan)半个世纪前的预言正在逐一实现。

本书围绕数字媒体艺术专业课程设置进行阐述,包括数字微电影艺术、数字动画艺术、数字互动体验类影像艺术、自媒体影像艺术和基于数字化的传统影像艺术设计。与以往同类书偏重技术层面不同,本书通过对历史脉络的梳理、理论阐释和案例分析,展现出数字影像艺术设计的轮廓概貌,使读者对数字影像艺术设计有一个基本而全面的了解和掌握。本书结合国外优秀设计案例、大连工业大学艺术设计学院数字媒体艺术系近五届学生的优秀设计作品,来体现教学与实践相结合的教学成果。

本书由徐辉、孙鸣蕾任主编,董平、王瑶任副主编,参加编写的还有刘洪帅、臧欣慈、范晓颖、单阳、王翀、邱欣妍、王艺舒。在此感谢大连工业大学艺术设计学院数字媒体艺术系新影像工作室、动画媒介工作室、自媒体创新工作室、新媒体视觉与数字出版工作室和影视广告与栏目包装工作室提供的作品资料。同时也感谢在本书编写期间给予编者建议和帮助的各位专家和同行。

数字技术、人工智能技术的快速研发,必将推动数字影像艺术设计的发展进程,希望本书能对当下数字媒体艺术设计专业的学科建设以及人才培养尽点绵薄之力。编者能力有限,书中难免有不足之处,望指正。

<div style="text-align:right">

编者

2022年7月

</div>

目录

第一章 概述 001
 第一节 数字媒体与数字影像 002
 一、什么是数字媒体 002
 二、数字媒体艺术的界定 002
 三、数字影像及其分类 002
 第二节 数字媒体的艺术特性及其在数字
 影像艺术中的体现 003
 一、交互性 003
 二、虚拟性 004
 三、分众性 006
 四、碎片化 006
 第三节 当下数字影像艺术存在的问题 007
 一、片面强调技术 007
 二、作品质量良莠不齐 007
 三、网络监管不力 007

第二章 数字微电影艺术设计 009
 第一节 数字微电影剧本创作 011
 一、主题 013
 二、人物 013
 三、情节 014
 四、剧作结构 016
 第二节 数字微电影视听语言 017
 一、画面造型语言 018
 二、声音 025
 三、蒙太奇与长镜头 027
 四、剪辑 030

第三章 数字动画艺术设计 043
 第一节 数字动画艺术简述 044
 一、概述 044
 二、数字动画艺术从业人员应具备的能力 050

第二节　数字动画的分类　　052
　　　　一、数字艺术实验动画　　054
　　　　二、数字商业动画　　060
　　　　三、关于数字二维动画和数字三维动画　　062
　　第三节　数字动画创作流程　　063
　　　　一、前期设定阶段　　063
　　　　二、中期制作阶段　　069
　　　　三、后期合成阶段　　070
　　第四节　数字动画作品赏析　　071
　　　　一、关于造型设计　　071
　　　　二、关于人物性格的动作设计　　073
　　　　三、关于镜头语言的设计　　074
　　　　四、关于音效的设计　　080

第四章　数字互动体验化设计　　083
　　第一节　数字互动体验化设计概述　　084
　　　　一、互动体验类的数字影像艺术设计和传统艺术设计最重要的区别　　084
　　　　二、数字互动体验化设计与传统互动体验化设计的不同　　085
　　第二节　游戏概念设计　　091
　　第三节　交互装置艺术设计　　094
　　　　一、立面投影　　094
　　　　二、大型室内投影　　097
　　　　三、可触式交互装置　　098
　　　　四、非可触式交互装置　　099
　　　　五、可移动设备控制交互装置　　100
　　第四节　虚拟现实、增强现实和全息影像技术　　101
　　　　一、虚拟现实和增强现实　　101
　　　　二、全息影像技术　　106

第五章　自媒体设计　　109
　　第一节　自媒体的综合性　　110
　　　　一、自媒体的商业性　　110
　　　　二、自媒体的艺术性　　112
　　　　三、自媒体的传播性　　114
　　第二节　自媒体文化设计　　115
　　　　一、自媒体的文化生态　　115
　　　　二、自媒体的文化走向　　116

第三节　自媒体内容设计　　118
　　　　一、内容定位　　118
　　　　二、内容选择　　118
　　　　三、内容推广　　119
　　第四节　自媒体品牌打造　　120
　　　　一、用户运营　　121
　　　　二、品牌运营　　123

第六章　传统静态影像艺术设计的数字化介入　　127
　　第一节　数字化对传统静态影像艺术设计的
　　　　　　冲击　　128
　　第二节　数字技术作为创意工具的数字影像
　　　　　　设计　　129
　　　　一、数字漫画　　130
　　　　二、数字插画　　134
　　　　三、数字绘本　　138
　　　　四、数字摄影　　144
　　第三节　传统静态艺术设计的影像动势化　　145
　　　　一、动态标志设计　　145
　　　　二、动态海报设计　　147
　　　　三、动态表情符号设计　　149

参考文献　　152

　　　　随书附赠资源，请访问化学工业出版社官网（https://www.cip.com.cn）下载。在如图所示位置，输入"41254"点击"搜索资源"即可进入下载页面。

资源下载

41254　搜索资源

01 第一章
概 述
Summary

第一节　数字媒体与数字影像

当下，数字媒体技术及产业发展如火如荼，得到了国家的大力支持，数字媒体艺术专业也在众多高校设立及发展，为数字媒体产业输送了大量专业性人才。数字媒体艺术设计作为一个专业进入我国高校始于20世纪初，从2002年中国传媒大学通过教育部正式批准开设了国内第一个数字媒体艺术专业至今已走过二十个年头。提到数字媒体艺术设计，我们知道它属于艺术设计的一个分支，是设计大类下的一门技术与艺术相结合的新兴学科。数字媒体艺术专业旨在培养兼具技术和艺术的新型复合型艺术设计和制作人才，以适应新兴的、复合型的数字媒体产业的需要。影像是一种媒体，数字影像是基于数字技术基础上的一种媒体形式，因此，作为数字媒体艺术的一个分支，数字影像艺术继承和延续了数字媒体艺术的相关艺术特性。为了了解数字影像，我们需要先对数字媒体有一个总括性的认知。

一、什么是数字媒体

要了解什么是数字媒体，我们首先要了解"数字"和"媒体"这两个关键词。1996年，美国学者尼古拉斯·尼葛洛庞帝（Nicholas Negroponte）《数字化生存》一书的出版，使"数字"这个概念进入了大众的视野。"媒体"的英文"media"来源于拉丁语"medius"，意为两者之间。"媒体"这个概念源于传播学中的"媒介"一词，指用来传递信息与获取信息的工具、渠道、载体、中介物或技术手段，也指传送文字、声音等信息的工具和手段。数字媒体离不开计算机技术的参与与支持，我们可以简单地把"数字媒体"理解为以二进制数的形式记录、处理、传播、获取信息的载体。

二、数字媒体艺术的界定

基于数字媒体的基本概念，我们可以把数字媒体艺术理解为以计算机为载体，以艺术性的理念为指导，混合生成的新的创造性的艺术形式。当下，数字媒体艺术已经介入了几乎所有视听媒介的相关领域，深入地融入了人们的工作和生活中，高概念电影中的数字特效、线上博物馆、VR（虚拟现实）游戏、智能家居等都是数字媒体艺术在现实中的应用。艺术与科学脱离了曾作为对立面而存在的矛盾境地，在数字媒体艺术的创作中达成了高效且有机的统一。

三、数字影像及其分类

数字影像指数字化的电影、电视影像或直接在计算机中通过数字影像软件制作的影像。我们可以直接把数字摄影机拍摄的影像采集到计算机中，也可以把非数字化摄影机

拍摄的影像通过扫描转化到计算机中，形成数字影像。因此，数字影像的范围很宽泛，简单来说，通过数字手段拍摄或者合成的影像相关的内容都属于数字影像。

依据数字影像的概念，我们大概可以把其分为数字电影、数字动画、数字互动体验影像、自媒体影像、传统静态影像艺术设计的数字化介入等几大类别，这也是本书的撰写体系。本书数字电影部分侧重于数字微电影艺术设计，更适合作为入门读物和指导实际操作使用。

第二节　数字媒体的艺术特性及其在数字影像艺术中的体现

鉴于媒体一词的来源与概念，人们倾向于把媒体看成是一种运载物质或信息的工具，媒体本身并不重要，它并不能决定或改变它所运载的东西。但马歇尔·麦克卢汉（Marshall Mcluhan）改变了这种传统的刻板印象，他赋予了媒体更为重要的地位：媒介（媒体）本身才是真正有意义的信息。人类有了某种媒介才有可能从事与之相适应的传播和其他社会活动。人类的传播方式从口头传播时代、文字传播时代、印刷传播时代、电子媒介传播时代再到数字媒体传播时代，经历了漫长的演变过程。从漫长的人类社会发展过程来看，真正有意义、有价值的"信息"不是各个时代的传播内容，而是这个时代所使用的传播工具的性质，它所开创的可能性以及带来的社会变革。在数字媒体时代，崭新的媒体所具有的特性及功能与传统媒体有着质的差别和飞跃，数字媒体时代的创作成本降低，人人都可能成为"艺术家"，这一趋势促进了艺术话语权的下放，传统精英化的传播逻辑被打破，原有权力结构中的体制资源、垄断优势逐渐被瓦解，取而代之的是资源的共享以及推广。

数字媒体时代的到来，促进了艺术生产力的解放，草根艺术家有机会通过新媒体平台获得更多的关注，影像艺术的风格也更为多元，百花齐放。先进的理念有可能在短时间内积聚巨大的影响力和感召力甚至形成新的艺术风潮。在数字影像领域，数字媒体的艺术特性具体体现在以下几个方面。

一、交互性

数字媒体的交互性是指受众不再是被动地接受媒体所传递的信息，而是有所反馈。这一概念可以借助传播学中的效果研究来理解。哈罗德·拉斯韦尔（Harold Lasswell）的5W模式中，传播效果是传播五要素中至关重要的一环，传播效果的好坏直接决定了整个传播过程的成功与否。数字媒体强大的交互性使传播效果能够得到及时的反馈与采集。

网络的迅猛发展，使信息的传播突破了空间和时间的限制。在数字媒体时代，以往单向、单一和被动的传播方式，变得多向、多样和主动，并呈现出一种交互传播的网状结构。从基于社会属性的"点对面"传播时代，进入基于社会关系的"点对点"的交互传播时代。人们对信息的接受、消费和反馈都是相当主动的，交互性所提供的沉浸感、参与感也是传统媒体所不具备的。旧有的作者与受众的身份不再固定，反而不断切换，人人都可以成为主角，不但能主动选择在线或离线接受信息，还可以及时反馈对于信息的看法和态度。豆瓣、知乎等媒体为广大受众提供了在线交流与互动的平台，抖音、快手等短视频平台更使得人人都可以成为创作者，自由展示自己的想法和创意。在作者与受众的互动过程中引发作者对自身作品的反复阅读，不断思考，再通过反馈进行修改与补充。这也应验了麦克卢汉的断言："我们自身变成我们观察的东西。"在传统媒体时代，日本电视剧由于边拍边播的特殊体制，曾出现过观众投票决定大结局的先例，在传统媒介有限的条件下实现了与观众的互动，调动了观众参与的积极性与主动性。在数字媒体时代，这一切变得异常简单，以B站等新媒体平台推出的互动视频为例，UP主（上传音视频文件的人）可以设计不同的剧情走向及结局供观众选择，观众则可以依据自身的喜好零时差地选择下一步的剧情发展，并且可以即时通过弹幕或留言的形式进行反馈，大大增强了参与性与互动性。UP主根据反馈可以更加精确地了解观众的喜好和满意度，适时进行调整的同时亦为接下来的创作积累经验。

在数字媒体时代，对于艺术作品来说，生产关系也出现新的变化，生产者可以跳过中间商直接与消费者进行交流，交互信息损耗大减，消费者可以参与艺术创作环节，在创作之初便提出自身的想法和意见，个性化订制的消费模式逐渐受到欢迎。以数字影像为例，消费者可以通过淘宝、微博、B站等新媒体平台直接与创造者进行沟通交流，提供自身的故事或经历，以此作为故事范本来创作数字插画、微电影或小动画等相关影像产品。

二、虚拟性

在人类发展早期，人与人之间只能进行面对面的谈话或小范围内的交流，这种局限性决定了当时的人类处在"部落化"阶段。印刷媒体的出现使人们不再依赖口耳相传和部落内交流，可以进行单独的阅读和思考，这促成了社会的个人化发展。当广播、电视等电子媒介出现后，人与人之间的时空距离又缩短了，整个世界又紧缩为一个小小村落——地球村。麦克卢汉把这一阶段称为"重新部落化"阶段。数字媒体的诞生和发展大大加速了部落化的进程，人们依据自身的兴趣或责任，形成了大大小小的虚拟部

落——社区。在这些虚拟的社区当中,即使未曾谋面,人们亦可凭借着共同话题,找到心灵上的共鸣,满足了快节奏的现代生活中人们对归属感的渴求。数字媒体时代,得益于数字技术的发展,动画、游戏等二次元有了更多的表现形式和空间,花样繁多的虚拟影像吸引了大量观众的注意力。例如全息影像人物"初音未来"是世界上第一个使用全息投影技术举办演唱会的虚拟偶像,她实际上是2007年8月31日由克里普敦未来媒体(Crypton Future Media)以雅马哈(Yamaha)集团的"VOCALOID"系列语音合成程序为基础开发的音源库,音源数据资料采样于日本配音演员藤田咲。"初音未来"虽然是一个虚拟偶像,但她坐拥大量粉丝,演唱会几乎场场爆满,粉丝们对着一个全息投影人物挥舞荧光棒、边唱边跳,像在参加一个盛大的派对(图1-1)。除了虚拟人物外,全息影像也可以使已经去世的人物活生生地出现在我们面前。如邓丽君的全息"复活"演唱会在技术的支持下,完美还原了邓丽君的音容笑貌,使观众们仿佛置身于真实的演唱会现场,模糊了梦境与现实的界限(图1-2)。此外,近些年愈发成熟的虚拟现实(VR)技术不仅能够再现人物,还具备强大的互动性。VR的英文全称是"Virtual Reality",翻译过来便是虚拟现实。它是一种可以创建和体验虚拟世界的计算机仿真系统,拥有强大的渲染感和真实感。例如韩国一位失去女儿的母亲在VR技术的支持下,与逝去的女儿实现了一次久别重逢。技术人员通过8个月的采访、调研和研发,把女儿的形象、肢体动作和平时的习惯都融入虚拟模型中,在全国范围内招募了相似的小女孩来扮演VR女儿,同时引入了AI(人工智能)语音技术,让这个虚拟人物能够发出和女儿一样的声音。最重要的是,这个VR女儿能够与妈妈进行简单的互动,她安慰一直在流泪的妈妈,给她送上一束花,并说自己以后不会再患病。这种失而复得的感觉弥足珍贵,使人在为之动容的同时感慨科技的伟大(图1-3、图1-4)。

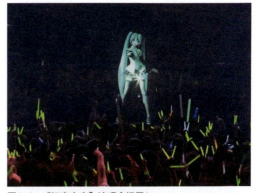

图1-1 "初音未来"演唱会场景1

图1-2 邓丽君全息演唱会场景

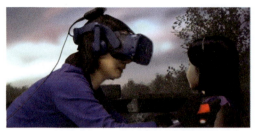
图1-3 虚拟现实技术完成的互动作品《我见过你》1

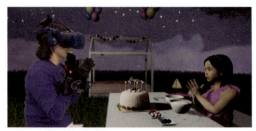
图1-4 虚拟现实技术完成的互动作品《我见过你》2

三、分众性

在传统媒体繁荣的时代，传播过程基本是单向进行的，无法决定谁是自己信息的接受者，数字媒体时代打破了这种传播的单向性，传播者和接受者之间有了联系。这种双向选择的功能，不仅给予接受者无限的选择自由，也使传播者可以有目的、有针对性地选择自己的接受者。从某种程度上来说，一种新的信息传播关系正在被建构，不同个体会根据自己的需求进行选择，传播者也会根据某特定人群的兴趣和爱好制作与推出特定的内容，有目的地满足其需求，这是现实社会观念与偏好的线上聚合。抖音、小红书等自媒体平台每天上传着海量的短视频影像，当用户进行浏览时，后台会收集和分析每个用户的数据，然后根据每个用户的喜好和兴趣进行精准推送。

四、碎片化

数字媒体时代，信息传播的路径和手段丰富多样，传播内容更加简洁明了，节省了快节奏下人们的时间成本，提高了碎片时间的利用率。微博的出现，标志着互联网的个人表达进入了碎片化时代。微博的特点在于"微"，发表的内容限制在140字以内，使用户在短时间内可以快速阅读完成。随着抖音、快手等平台的出现，"微视频"逐渐火爆，影像也进入了"微"时代。微影像具有体量小、节奏快、形式多样等特点，节省了时间成本，提高了效率，迎合了现代人在快节奏生活中培养出来的快餐式观看方式。

碎片化在拥有快捷、高效的传播效果的同时，亦有不可避免的缺点。最直接的表现是受众很难获得完整的信息，垃圾信息太多，难以提取真正有效的内容，在一知半解的情况下容易以偏概全、一叶障目，轻易地对某些信息或言论下判断，被"带节奏"。有的网络影像以偏概全，或者遮蔽真相，有的短视频受篇幅所限，无法表现较为复杂的、完整的事件过程，造成信息传递不完整，易产生误解。同时碎片化也意味着所传播的内容大多是琐碎而无意义的，一些有用的信息可能淹没在海量的无意义文本中，降低了人们获取有用信息的效率。

第三节　当下数字影像艺术存在的问题

一、片面强调技术

当下很多数字影像作者沉湎于技术探索，导致作品沦为单纯的炫技，忽略了艺术表达。很多好莱坞的高概念电影，投资大、场面壮观，利用逼真的特效营造出身临其境的沉浸感，观影过程惊心动魄甚至眼花缭乱，但当肾上腺素回落至正常水平后却过目即忘，观众走出影院时并没有留下什么值得思考和回味的东西。甘道夫的扮演者伊恩·麦克莱恩（Ian Mckellen）在拍摄《霍比特人》时曾对着一堆绿幕绿点无奈地流下了眼泪。数字技术可以把不可能变为可能，可以把不同时空的几个人合成在一个场景，以假乱真，有些演员甚至钻技术的空子，对口型、倒模、换头术等屡见不鲜，这既是对艺术缺乏最基本的尊重，也是对观众的糊弄和不负责任。技术再伟大也无法替代人与人之间面对面的交流，在交流中碰撞出来的感情和火花是有生命力的，也更容易引发观众的共鸣。技术应该是为艺术服务的，没有了艺术的指导，技术就成了无源之水、无本之木，只有技术没有艺术是无法成就伟大的作品的。

二、作品质量良莠不齐

自媒体由于原创内容生产机制灵活，个体能够直接得到激励，平台多，参与者众多，正在演变为最大的数字影像原创内容来源。自媒体时代，人人皆可成为"艺术家"，绝大部分作者并没有专业的背景或者系统学习过相关的创作理论，这就导致了数字影像作品数量泛滥但艺术水平良莠不齐，大量低级趣味、品位低下的作品充斥了网络空间，占用了大量网络资源。

三、网络监管不力

自媒体数字影像缺失了传统媒体的"把关人"，不仅仅是内容上的质量低下，网络监管不到位还给"键盘侠"、网络"暴民"提供了施暴的空间，网络的隐秘性暴露了人性的恶，成了滋生罪恶的温床。在数字时代，意见领袖的力量被加强，为了流量，某些网络"大V"（经过个人认证并拥有10万以上粉丝的认证用户）故意制造噱头，通过技术手段篡改事实、断章取义甚至指鹿为马，这些视频通过网络的迅速传播，很容易在短时间内产生强大的从众效应，一窝蜂一边倒地引领舆论走向，造成恶劣的影响。

第二章
数字微电影艺术设计

Digital Micro Film Art Design

电影诞生之前，关于影像的准备和试验已达数个世纪之久。1894年，美国人爱迪生发明了"电影视镜"，同年，法国人卢米埃尔（Lumière）兄弟在此基础上研制出了既可拍摄又可放映的"活动电影机"，拍摄了最早的一批短片。1895年12月28日晚，在巴黎卡普辛路14号大咖啡馆的地下室里，卢米埃尔兄弟第一次公开售票放映了他们的几部短片，于是这一天便成为世界电影诞生日。当天的放映吸引了另一位法国人，他叫梅里爱（Méliès），是一位剧院老板和魔术师，凭着天马行空的想象力，电影这一新兴事物在他手里成了变戏法的新道具，他发明了"停机再拍"，并把照相术中的"叠印""多次曝光"等技巧挪用到电影中来，梅里爱为电影艺术贡献了许多到今天还在使用的技术。1927年，《爵士歌王》的上映标志着电影这个"伟大的哑巴"终于开口了，虽然只有几段对白和歌唱，但从此声音正式进入了电影领域。1935年，《名利场》的上映使电影由黑白过渡到了彩色，色彩的出现，大大丰富了电影的画面和表现空间。1977年，乔治·卢卡斯（George Lucas）的电影《星球大战》横空出世，包揽了当年奥斯卡金像奖所有技术类的奖项，电影正式迈入了数字影像时代，一个新的纪元开始了。从上面的史实中可以看到，电影的每一次里程碑式的进步，都与技术有着密不可分的关系，我们甚至可以说，电影就是技术的产物，没有现代科学技术的发展进步就没有电影艺术。数字影像时代，在推陈出新的数字技术的支持下，越来越多只存在于想象中的画面被制作出来，从《指环王》三部曲中波澜壮阔的中土世界、《阿凡达》里魔幻瑰丽的潘多拉星球、《少年派的奇幻漂流》里的海上奇观（图2-1）、《流浪地球》中后人类的生存图景，到《变形金刚》中栩栩如生的机器战士、《猩球崛起》中拥有人类智慧的大猩猩、《阿丽塔：战斗天使》中人机结合的少女（图2-2），再到李安在《比利·林恩的中场战事》和《双子杀手》中对高帧率的探索，人类天马行空的想象力借助技术的翅膀变成现实，令人叹为观止的画面一帧帧地呈现在大银幕上，满足了我们不断提高的审美期待。

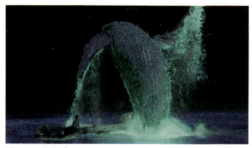

图2-1 电影《少年派的奇幻漂流》

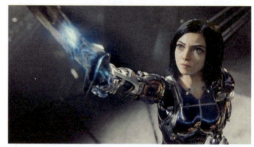

图2-2 电影《阿丽塔：战斗天使》

在数字影像时代，胶片基本上已经退出了历史舞台，数字技术逐渐占据了电影制作的全过程，这是全球后工业背景下科学与艺术的结合，也是影视技术革新发展的趋势。

数字技术使不可能变为了可能，创造了全新的电影时空，虚拟影像与真实影像的融合降低了拍摄的难度，减少了成本。数字代替胶片，使电影制作的门槛降低，微电影大行其道。关于微电影，百度百科的解释是：微电影即微型电影，又称微影，是指通过互联网新媒体平台传播的（几分钟到60min不等）影片，适合在移动状态和短时休闲状态下观看，具有完整故事情节的"微（超短）时（几分钟至60min）放映""微（超短）周期制作（7～15天或数周）"和"微（超小）规模投资（几千至数千/上万元每部）"的视频（"类"电影）短片。微电影篇幅短小，可以利用碎片时间观看，迎合了当下快节奏的生活方式，同时具有制作周期短、投资少的优势，为普通人创作和发挥提供了空间，好像只要有一部相机甚至是手机，人人都可以成为微电影制作人。但事实并非如此，设备的普及只是达到了硬件的要求，是否能够创作出一部合格的微电影，还需要有专业的理论知识作为指导。

第一节　数字微电影剧本创作

美国著名编剧、《电影剧本写作基础》一书的作者悉德·菲尔德（Syd Field）曾说："一个电影导演可能用一部很好的剧本拍出一部很糟糕的影片，但他绝对不可能用一部很糟糕的剧本拍出一部很好的影片。"苏联电影导演杜甫仁科（Dovzhenko）认为："艺术电影是以文学，即电影剧作为基础的，因此，影片的高质量首先要以具有创作上真正优秀的电影剧本为前提。"日本著名导演黑泽明说得更为透彻："弱苗是绝对得不到丰收的，不好的剧本绝对拍不出好的影片来。"从几位电影大师对剧本的肯定上可以看到剧本对一部电影的重要性。剧本是一部电影的基础，对于微电影来说，同样适用，片长的缩短不意味着创作质量的缩水，相反，如何在较短的时长内把故事叙述完整，起承转合得当，也相当考验功力。

剧本指将要拍摄的影片内容完整而详细地付诸文字的作品。剧本一般有三种形式，由编剧完成的文学剧本（图2-3）、由导演完成的分镜头台本（图2-4）和根据已经拍好的影片记录完成的供研究之用的完成台本。

《向阳花》剧本
一场：
父亲提着录音机下班回家，手里拎着菜上楼梯。
女儿在屋里听到父亲的声音从床上下来，拿着扫把偷偷地躲到了门后面。
父亲继续上楼，打开门锁推门而入。
父亲：皮球！皮球！
没人回答。父亲转头关上门。
皮球从身后给了父亲头上一扫把。
父亲：哎呀！我是坏人吗？我说要是有坏人进来你再打。再说了，咱们家这样，即使有坏人进来了，也得哭着出去。
父亲边脱衣服边说。
父亲：你妈妈跟我说她连着两天夜班；今晚咱俩包饺子吃。等我洗把脸咱俩就包饺子！
父亲打一盆水开始洗脸。
父亲：皮球，帮我把皂拿过来。
结果皮球给他拿了一块搓脚石。
父亲接过来就往脸上擦，大叫道。
父亲：皮球！你咋把搓脚石拿过来了。

图2-3　学生作品《向阳花》剧本（姜一飞、张伟松、杨紫）

《向阳花》分镜

场	镜号	地点	景别		画面	台词
1	1	楼道	全/中	父亲	拎着菜上楼	
1	2	门口	近	父亲	开门	父亲：皮球！皮球！
1	3	门口	近	女儿	拿扫把打父亲	父亲：哎呀！我是坏人吗？我说要是有坏人进来你再打。再说了，咱们家这样，即使有坏人进来了，也得哭着出去
1	4	玄关	特	父亲	父亲边脱衣服边说	父亲：你妈妈跟我说她连着两天夜班；今晚咱俩包饺子吃。等我洗把脸咱俩就包饺子
1	5	客厅	近	父亲	父亲打一盆水开始洗脸	父亲：皮球，帮我把肥皂拿过来
1	6	客厅	全/中	女儿	皮球给他拿了一块搓脚石	
1	7	客厅	大特	父亲	父亲接过来就往脸上擦，大叫道	父亲：皮球！你咋把搓脚石拿过来了

图2-4　学生作品《向阳花》分镜（姜一飞、张伟松、杨紫）

剧本的创作流程大致可以分为：选材—题材分析—情节构思—人物小传—故事梗概—分场提纲—正式写剧本。学习剧本创作，可以从以下几个方面来进行。一是大量观片，"熟读唐诗三百首，不会作诗也会吟"。但需要注意的是，观片要有选择地看。法乎其上，得乎其中；法乎其中，得乎其下。优秀的作品可以给我们正确的引导，而糟糕的作品可能使我们刚上路便走歪了。二是多读剧本。如果说看电影给我们带来的是直观的感受，那么读剧本就是与影像后的文字亲密接触，对照影片，我们可以看到文字是如何影像化的，同时了解到可以被影像化的文字是什么样的。能够被影像化的文字一定是具体的而非抽象的，因而散文化的诗化表达是不可取的。三是要学会观察生活、感受生活、总结生活。作家刘心武说："每个人身边都有一口生活的深井。"可见，只要我们善于发现和挖掘，生活是我们取之不尽、用之不竭的源泉。不仅要拓宽生活的广度，增加阅历，还要多去亲身体验和感悟，挖掘生活的深度。在观摩、学习和体验的基础上，再阅读一些教你写剧本的专业书籍，比如《故事》《电影剧本写作基础》《为银幕而写作》《电影剧作者疑难问题解决指南》等已被很多人证实过的经典作品，吸取前人的经验，获取充沛的理论知识。四是"纸上得来终觉浅，绝知此事要躬行"，最重要的是亲自动笔，练习写剧本，否则空有一身理论只能纸上谈兵。

一、主题

　　《电影艺术词典》中对主题的定义是：主题是电影剧作者在剧本中通过人物塑造和对生活的描绘所体现出来的中心思想。主题是电影作品中的灵魂和精华，是电影的动作和人物的内涵，是电影的情节和事件的外延，渗透着创作者的世界观、价值观，体现着创作者对生活的认识和情感。明确的主题使得作品成为一个统一体，好的主题能够唤起人们的普遍体验，引起共鸣，使人看完后念念不忘，反复回味。主题不似单纯的口号那般鲜明，而是隐匿在情节、对话、摄影和音乐各处，需要你从细节中去发掘和体会。主题可以侧重于表达价值，比如正面的歌颂、赞扬，或是反面的否定和鞭答。富强、民主、文明、和谐、自由、平等、公正、法治、爱国、敬业、诚信、友善的社会主义核心价值观都可以用作电影正面歌颂的主题，这在主旋律电影或者现在的主流大片中应用比较多。主题也可以侧重于表达作者的思考，比如理想、信仰，对人类终极意义的思辨，对人性的拷问，等等。主题还可以用来表达感情，爱情、亲情、友情等人类共同的情感跨越了国界与种族，可以得到全人类的共鸣。主题甚至可以单纯地侧重于娱乐性。一般电影的主题可以是多元的，微电影因其体量短小，在主题表达上应集中与突出，不宜过于复杂。

二、人物

　　有了明确的主题之后，我们就需要一个"立得住"的人物，能够通过他的性格、行为和人生经历来诠释这个主题。剧本中的人物可以是英雄，也可以是我们身边的普通人，但需要注意的是，英雄也有普通人的一面，不可能时时刻刻散发光环。同时若是一个普通人成为主角，那么无论他在现实生活中看起来如何普通，身上一定有可供挖掘的闪光点，即普通人身上的特殊性。人物塑造便是在普遍性与特殊性之间寻求一种平衡。

　　人物的性格、成长经历要符合他的行为逻辑。微电影的时长有限，在有限的时间里不可能把人物的一生演绎完，但人物的语言、性格、行事风格务必要与他的成长背景、人生经历有绝对的关系，这就要求在创作剧本之前，要做好人物小传。人物小传关乎剧本中的人物设计，包含故事梗概、人物名字、人物背景、人物生平、人物性格、人物特点、人物关系、人物结局等。人物小传的内容包含横切面和纵切面，横切面包括职业特征、性格特点、行为习惯等表层特征和人物埋藏在心底的愿望和性格等深层特征，纵切面则是人物的前史和现在。从人物出生到影片开始这一段时间内发生的事情是人物的前史，即内在的生活，比如成长环境、教育程度、个人经历等。这些在影片中不会体现，但这是形成人物性格的过程，即过往的一切造就了现在的他，直接影响了他在故事中面对危机或转折时采取何种态度及行动，这些无法在影片中体现但又起决定性作用的经历和事件

就可以放在人物小传中。一个人物是否血肉丰满、具有圆融完整的人物弧光，取决于人物小传是否完整合理。在人物小传里，把人物想得越细化越好，比如他出身于什么样的家庭、童年有过什么经历、做什么工作、有什么兴趣爱好，甚至细化到喜欢什么牌子的香烟或是什么颜色的指甲油，这些基础工作做得越细，后续情节和叙事的展开就会越有效。

好的人物是真实、独特、丰满和充满反差感的，而这些特质主要是通过人物的行为反映出来的。美国著名编剧悉德·菲尔德（Syd Field）在他的著作《电影剧作者疑难问题解决指南》中曾指出："动作就是人物，一个人的所作所为决定了他是怎样的人，而不取决于他说了什么。"在悉德·菲尔德看来，表现人物性格，首先要考虑人物在故事中的行为方式，以及他在处理问题时的态度与方法。接下来，就要明确人物的目的。人的欲望是叙事的动力，人的欲望有基本的生理欲望，也有社会化的欲望。按照马斯洛的需求层次理论，人的欲望从底部向上分别为生理需要、安全需要、爱和归属需要、尊重需要和自我实现需要。人物的目的一般围绕这些需要中的某一个或几个来展开。有的人物在一开始就有明确的目的，有的人物的目的是在叙事的过程中，由于某些原因的刺激，发生了改变，此时解决困境的欲望便成为叙事的动力。人物欲望的设定要注意符合人物的性格，欲望的产生要符合人物身份和当下生存环境，切不可不切实际、凭空捏造。从马斯洛的需求层次理论出发，如果一个人物出身贫寒，还挣扎在温饱线上，为了满足基本的生理需要而努力，那他的欲望就和当一位大学老师或者有声望的艺术家等自我实现的需要有着巨大的鸿沟，把二者生拉硬拽在一起就过于牵强，不具有真实感，也难以取得观众的共鸣。

三、情节

苏联著名作家马克西姆·高尔基（Maxim Gorky）在《论文学》里提到：情节，即人物之间的联系、矛盾、同情、反感和一般的相互关系——某种性格、典型的成长和构成的历史。简单来说，情节是人物性格的发展史，人物的需求决定了情节。人们一般习惯将"故事情节"连在一起说，其实"故事"和"情节"严格来说还是有区别的。英国著名小说家E.M.福斯特（Edward Morgan Forster）认为：按照时间顺序来叙述事件的叫"故事"，而强调了事件中因果关系的则是"情节"。举个例子，"孩子病了，母亲也病了"，这是故事，如果是"孩子病了，母亲过于忧心，也跟着病了"，这是情节，其中有了因果联系。这种联系或者进程是多元化、多样态的，简单或者复杂，平和或者激烈。

情节设计要遵循几个原则。首先要符合真实生活。作为编剧，"编"的东西要言之有据，而不是胡编乱造。尤其是现实题材的作品，要尊重现实和客观规律，不能为了追求艺术效果，随性主观臆想，这样创作出来的作品严重脱离生活，无法和观众产生共

鸣。其次要符合人物性格。人物性格决定了该人物在面对情节转折的时候会采取何种反映和行动，如果情节走向与人物性格严重不符，则会有割裂之感，破坏真实感。再次要有新意。为了避免观众审美疲倦，情节设计要讲究不落俗套，超出既有的观影经验，如果能做到意料之外、情理之中则是上上之选。最后要立意深刻。好的情节，往往包含深刻的哲理，引人深思，催人自省。有的作品过于追求娱乐性，则会过于肤浅，损失了艺术性，观影的过程热闹刺激，过后即忘，留不下回味的空间。

情节是可以被提炼并模式化的，最典型的代表便是好莱坞打造的"类型片"。类型片又称类型电影，是由不同题材或技巧形成的不同的影片形态，如喜剧片、西部片、犯罪片、音乐歌舞片、恐怖片、黑色电影等。类型片是规范化的审美形式，具有公式化的情节、定型化的人物及图解式的形象，它就像一套模板，可以直接套用，万变不离其宗。类型片是好莱坞风靡全球的制胜法宝，即使面对不同的种族和文化也能畅通无阻。类型片降低了文化折扣，弱化了审美差异，当观众熟悉了各种类型以后，会对同一类型的作品产生连带的偏爱，产生固定的审美期待。类型片也有不可否认的缺点，即套用模式产生了大量重复性、同质化的作品，缺少新意，时间长了，观众会产生审美疲倦，因而为类型片增加独特性是助其在同类型作品中脱颖而出的有效方法。除去美国的类型片，法国戏剧家乔治·普罗第（Georges Polti）研究了1200余部古今戏剧作品，找到并列出了36种剧情模式。在他看来，古今所有的戏剧剧情都不会超出这36种模式。苏联艺术理论家普洛普（Propp）也曾归纳出过故事的31种功能，德国作家赫尔曼·黑塞（Hermann Hesse）则将戏剧的情节浓缩为爱情、飞黄腾达、灰姑娘式、三角恋爱、归来、复仇、转变、牺牲、家庭等几种模式。熟悉这些模式，可以为我们打造情节提供参考，同时在模式的基础上，重要的是要加上独特的思考，赋予其变化性和新鲜感。

情节点是电影情节的基本单位。悉德·菲尔德在其著作《电影剧本写作基础》中提到："情节点，它是一个事件，它'钩住'动作，并且把它转向另一方向，把故事向前推进。"一部电影从叙事的角度讲，是由许多情节点组成的，数个情节点组成一个情节段落，数个情节段落整合为一部完整的电影。一部电影就像一条由多个铁环钩在一起的铁链，每个铁环是一个情节段落，情节点则像悉德·菲尔德说的那样，是一个钩子，它要负责把两个铁环"钩"在一起，使之有所关联，起到承上启下的作用。需要注意的是，情节点并不仅仅是字面意思的连接，在这个关键点上，情节需要产生变化，即悉德·菲尔德所说的把故事转向另一个方向，推动叙事向前发展。对于绝大部分观众来讲，他们更期待看到出乎意料的转折，因而情节点的设计巧妙与否，非常考验编剧的功力。好莱坞的编剧在写剧本的时候，会先将情节点一一列出，然后不断调整和替换，直

到达到他们所满意的能够超出观众审美预期效果的程度。一般来讲，一部两个小时标准长度的电影的情节，由十个左右的情节段落组成，对应着十几个情节点。情节点没有固定的数字，要根据自身影片的节奏和类型来设计。微电影的时长不等，情节点和情节段落的数量可以依据时间比例对应调整。

四、剧作结构

微电影剧本的结构同电影一样，也是分为三个大的部分，即开端、主体和结局。俗话说，好的开始是成功的一半，一个好的开端能够给全剧定下一个统一的风格和基调，结构的开端如果打好了基础，那接下来主体部分的展开则会顺畅有序，循序渐进。万事开头难，如何选定合适的内容与情节作为开端至关重要，需要深思熟虑。一般来说，开端应该是展开全剧内容最好的契机，这个契机的选取既要精妙又要不露痕迹地自然天成。最常见的是进行式的开端，即把主人公日常的生活状态或者当下的现实环境——交代与展现，使观众一点点进入故事的世界中来，逐步贴近人物与人物的生活环境。这看似简单，实则非常考验编剧的功力。要是编剧的水平不高，剧情进展做不到丝丝入扣、充满戏剧张力，是无法吸引观众沉浸下去继续观看的。有的影片会在一开头就设定悬念，把其中一个高潮或是戏剧冲突点直接抛出来，这样处理的好处是能在第一时间吊起观众的胃口和好奇心，在接下来的故事进程中抽丝剥茧地揭开重重谜团或者解决所有矛盾，但要避免虎头蛇尾，后续不足。主体是一部影片中份量最重、容量最大的部分，一定要充实饱满、内容丰富。慎终如始，则无败事，结局的重要性不言而喻。一个合理的结局能够使全篇得到升华，如果能够做到意料之外而又情理之中，则能起到画龙点睛的作用；反之，如果仓促而就，不加重视，则是狗尾续貂，白费了前面的所有笔墨，着实可惜。结局通常分为封闭式和开放式两种。封闭式结局指故事进行到最后有了明确的结果，我们所熟悉的有情人终成眷属或者是善恶终有偿均属于此类。封闭式结局能够带给观众一种尘埃落定的踏实感和圆满感，因而是最常用的，也是观众最为熟悉的。开放式结局则像是中国画中的留白艺术，给观众留下足够的想象空间，所谓"言有尽而意无穷"。这个开放不是编剧不负责任，而是在观众充分了解了主人公的经历和事件的整个发展进程后，可以凭借自己的理解对主人公今后的命运和故事接下来的走向进行合理的想象与推断。高明的开放性结局会在故事主体的推进过程中草蛇灰线、伏脉千里，给观众提供大量的细节和铺垫，使观众推断的过程有迹可循。开放性结局给了观众更大的自由度与参与感，激发了观众观影的主动性，往往更使人反复回味，念念不忘。比如影片

《少年派的奇幻漂流》中结局关于老虎是否存在的疑问，每个人都可以有自己的答案，也都能提出有理有据的理由，大大提高了电影的讨论度与记忆点（图2-5）。不管是封闭式还是开放式结局，都要符合人物事件的发展逻辑，顺理成章、水到渠成，切不可凭空捏造，无中生有。

图2-5　电影《少年派的奇幻漂流》结尾片段

高潮是剧本结构的中心，有时候在主体部分，有时候放在结局。作为结构的绝对核心，在高潮之前，所有的情节和内容设计都为其铺垫，观众的情绪和期待值也一直在累积，最终由量变发展到质变，达到顶点，爆发出来。放在结局的高潮，形成的冲击力更大，往往振聋发聩。高潮可以不止一个，但分大小，小高潮可以间隔出现，避免观众产生观影疲倦，而大高潮则要产生醍醐灌顶的效果。高潮的出现要合情合理，这需要大量的伏笔和铺垫，也需要悬念的安插去吊足观众的胃口。编写高潮时切忌急于求成、揠苗助长，缺乏充分准备的高潮是不合格的，会大大减弱其冲击力。

剧本的结构除了开端、主体和结局，还有主线和副线。主线指以主角为中心的矛盾冲突线，简单来说，就是主角在剧中的一切所言所行。主线的存在使矛盾冲突更集中，故事清晰、情节连贯、环环相扣、前后呼应，整体感强。主线之外还有副线，副线即主线所产生的枝节。一个故事可以同时拥有两条或以上的线索，但几条线索之间要详略得当，有主有次，互为支撑和补充，而不是分庭抗礼。副线是主线的补充，使结构更丰满，更有层次，不可喧宾夺主，越俎代庖。

对于微电影剧本来说，麻雀虽小，五脏俱全，结构上的开端、主体、结局和高潮一个也不能少，但在体量关系上，小高潮不宜过多，否则叙事节奏会太过紧凑，要讲究张弛有度。而且时长越短，线索越要明晰，如若设计太多主副线交叉，在篇幅有限的情况下缺乏足够的展开空间，会导致叙事太过零碎，结构松散，造成观众观影障碍。

第二节　数字微电影视听语言

数字技术拓宽了视听语言的表现空间，丰富了镜头组接原则，使旧有技术手段无法完成的表达成为可能，但视听语言的基本原则是不变的，掌握了这些，对于拍摄和剪辑数字微电影有着重要的指导作用。

一、画面造型语言

1. 构图

电影构图是被拍摄对象和摄影造型要素,按照时间顺序和空间位置有重点地分布、组织在一系列活动的电影画面中,形成的统一的画面形式。电影构图一般包含三个部分:主体、陪体和环境。主体指画面的主要表现对象,人或者物均可。陪体顾名思义是主体的陪衬,负责烘托主体。环境则是主体与陪体存在的空间,包含前景与后景两部分。电影是时空艺术,自然电影构图也是动态的,不仅可以表现运动着的对象,也可以随着时间的变化,改变构图的中心、内容等。考虑到电影构图的动态性,为了保持其整体性,要把握好连续画面间的内在联系,保证承上启下的连续性。电影平均每秒24格的画面,平均到每一帧的时间微乎其微,因而构图时要力求简洁,清晰地传递出画面内容信息,最大化地利用时间。

从电影构图风格上,大致可以分为戏剧性构图、纪实性构图和经典构图三种。戏剧性构图强调主观性和表现性,用画面来表达内心情感,不追求完全对客观世界的再现,追求形式美感。电影《卡里加里博士的小屋》是戏剧性构图的代表性作品之一。作为德国表现主义电影的里程碑之作,该片以其怪诞的表现主义风格,成为戏剧性构图效仿的鼻祖(图2-6)。纪实性构图忠实于现实的呈现,画面较为松散和随意。如贾樟柯早期的作品《小武》《站台》等多采用纪实性构图,在不加修饰的琐碎的镜头中凸显生活的质感(图2-7)。经典构图界于前两种风格之间,汲取二者的优点,力图将真实感和造型性完美结合,使画面呈现既具真实感又兼具观赏性。

图2-6 电影《卡里加里博士的小屋》里的纪实性构图

图2-7 电影《小武》里的纪实性构图

环境包含前景与背景。背景用来交代人物所在的环境和空间位置,可以起到衬托的作用,突出人物的性格和内心状态,还能够起到装饰作用,令画面更加唯美。电影《末代皇帝》中,一个孩童的身后背景是他扛不起的江山和社稷,把小皇帝内心的迷茫和无

助衬托了出来（图2-8）。背景要注意其线条和光影不能比主体复杂，影调和色块要衬托人物，如果是人物对话的镜头，则背景越干净、简单越好。

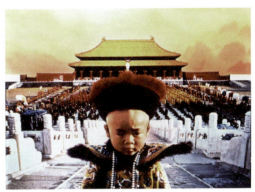

图2-8　电影《末代皇帝》片段

前景指机器到主体之间的景物。前景可以表达人与人或人与景之间的空间构成关系。前景可以美化构图，可以增加纵深感，还有视线暗示和引导的作用。在印度电影《巴霍巴利王2：终结》中，提婆犀那公主的惊艳亮相要感谢前景的精心设计，一柄带血的剑划破轿帘，露出公主惊人的美貌和勇敢坚定的眼神，因为有着前景的遮挡，起到了犹抱琵琶半遮面的效果，使观众在惊艳之余对公主的全貌和接下来的剧情充满了期待（图2-9）。前景在处理时要符合空间布局和空间关系，原则上不要占据太大画幅，要比主体暗并且一定要虚，记住"虚则衬主体，实则夺视线"。在学生作品《思味》中，为了营造主人公在大人强烈的意志面前没有自主权的困境，把前景两位长辈的画面比例增大，影调调暗，并把容易抢夺视线的五官切割到了画面之外，使观众把注意力都放在后景中主人公呈现出的在夹缝中生存的窒息感上（图2-10）。

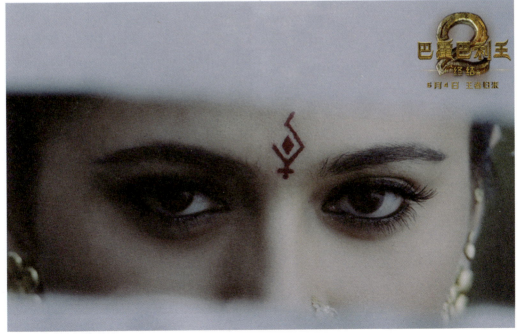

图2-9　电影《巴霍巴利王2：终结》片段

图2-10 学生作品《思味》片段(李金泽、姜泽、于宏伟)

前景和背景的精心设计可以起到隐喻和表达主观情感的目的。比如张以庆导演的纪录片《英和白》中有一个利用切换焦点达到改变前景和背景的镜头,画面开始是大熊猫英英作为主体,小朋友娟作为前景存在,经过焦点的变换,娟成为主体,英英被虚化成为背景。导演的主观意图通过这个切换传递了出来,失去自由的大熊猫和每天独自等待父母归家的娟一样,都是孤独的,前景和背景的切换把一熊猫一人的相似境遇同时展现了出来,设计精妙(图2-11)。学生作品《逃跑—重来》中也有类似的应用,两个人物分别处于前景和背景,其中一人说话或者有强烈反应时,焦点清晰,与此同时另一人作为陪体存在,在同一画面中通过焦点的变化来适时调整画面的中心。两个人各自的苦恼通过前景和背景的切换分别被强调了出来(图2-12)。

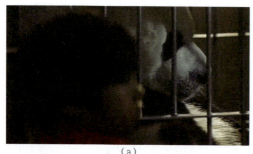
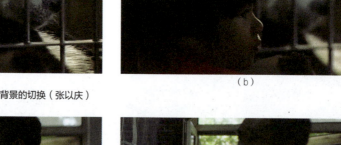

(a) (b)

图2-11 纪录片《英和白》前景、背景的切换(张以庆)

(a) (b)

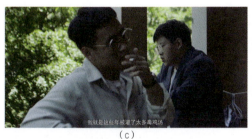
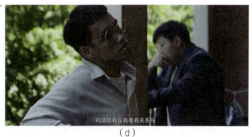

图2-12　学生作品《逃跑—重来》前景、背景的切换（孙博骁、赵世伟业、宋亚桥）

2. 景别

景别大致可以分为远景、全景、中景、近景、特写几大类。

（1）远景。远景指拍摄远距离的人或物，视野开阔，包含的空间景物关系非常丰富，因此常被用来拍摄壮丽的自然景观以及磅礴浩大的群众场面。常用于影片的开头或结尾，主要用以表现环境和环境中人与景的关系，适合创造意境和氛围。例如电影《勇敢的心》的开头，伴随着苏格兰风笛深沉悠扬的鸣响，远景镜头一一掠过苏格兰高地藏青色的山峦，营造了开阔壮美的氛围，为接下来故事的发展奠定了基调（图2-13）。远景镜头的局限在于节奏缓慢，不善于表现运动。

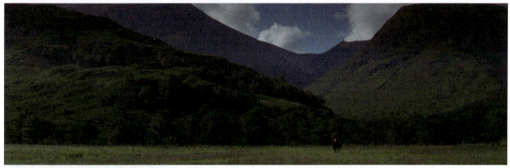

图2-13　电影《勇敢的心》开头远景

（2）全景。全景是拍摄人物全身或者场景全貌的画面。全景镜头既可以展示人物较大幅度的肢体动作，又可以表现特定环境中人与物之间的关系，常用来拍摄歌舞或打斗场面。

（3）中景。中景画面一般截取人物膝盖或大腿以上，物与环境的局部，既能顾及人物的表情，又包含适度的环境。中景在影片中所占的比例最大，最为常用。作为过渡镜头，可以避免景别变化的跳跃感，并且能凸显出冷静的客观立场，缺点是缺乏感染力，无法饱满地表现人物细腻的动作和心理变化。

（4）近景。近景画面一般截取人物胸部以上或者物体的某个局部。在近景镜头中，环境变得更加模糊和零碎，人物表情和肢体动作更加清晰，适合表达人物的情绪，常用在人物对话场景中。

（5）特写。特写一般截取人物脸部或者五官某一处，针对物体的话则是放大某个局部。特写镜头是电影中最独特、最有效的表现手段，它可以使人或物从环境中独立和凸显出来。一方面可以通过细微的动作和情绪的变化透视人物的内心世界，另一方面也可以把原来不太清楚或容易忽视的细节加以放大表现。电影《辛德勒的名单》中为了铺垫辛德勒的出场，伴随着悠扬的音乐，导演史蒂文·斯皮尔伯格（Steven Spielberg）用了袖扣、领带、手帕、现金、手表等多个特定镜头来衬托这个男人的富有、优雅与格调，最后一个特写定格在纳粹徽章上，这是身份的象征，使观众在未见其人的情况下，对这个主人公有了初步的认识（图2-14）。在学生作品《逃跑—重来》中，有几个运用得当的特写镜头，当男主人公再一次考试失利的时候，镜头给了红色的"未录取"印章一个大特写，直接刺激了主人公和观众的内心。与此同时，手机响了，屏幕大特写上母亲的来电使主人公无地自容，家长的期待和关心加剧了他的挫败感。此时镜头给到人物的脸部特写，失望、颓废、难过，所有悲伤的情绪都通过细致的表情传递了出来（图2-15）。

图2-14　电影《辛德勒的名单》特写镜头

（a）

（b）

（c）

图2-15　学生作品《逃跑—重来》特写镜头
（孙博骁、赵世伟业、宋亚桥）

3. 角度

摄影角度指摄影机拍摄画面时所选取的视角，一般分为平角度、仰角度和俯角度三种。

（1）平角度。平角度是摄影机和被摄体在同一水平线上的拍摄。平角度是最常使用的机位，画面呈现客观真实，人物形象逼真，不变形，但由于太过平稳均衡而缺乏张力，容易呆板单调，表现力较弱。

（2）仰角度。仰角度指从下往上拍摄的角度。仰角度可以使被摄主体在画面中显得高大、雄伟，令观众在不经意间对被摄主体产生仰望、敬畏或恐惧的心理，也可以用来模拟剧中某个主人公的主观视角。

（3）俯角度。俯角度指从上往下拍摄的角度。一般和远景相配合用来鸟瞰景物全貌，表现视野开阔的场景。因其能够使竖向的人和物产生强烈的被压缩感，故也常用来表现人物的渺小和羸弱，悲惨、绝望的命运境地。从上往下的垂直拍摄常用来表现从天堂俯视人间，因而也叫天使视角。电影《美国丽人》中，因为主人公已经去世了，片子以他的主观视角来进行讲述，便使用了大量的天使视角，具有强烈的视觉冲击力与陌生感，使片子独特而富有表现力（图2-16）。

图2-16　电影《美国丽人》中的天使视角

4. 镜头运动方式

镜头的运动方式一般分为固定、推、拉、摇、移、跟、升降几大类。

（1）固定镜头。固定镜头由于具有稳定性，因此善于表现静止的人或物，其空间变化小，主要变化体现在时间上，情绪上比较客观冷静，以中国和日本为代表的东方国家出于文化的同源性和相似性常常比较偏爱这种镜头。日本导演小津安二郎是固定镜头的爱好者，他的作品里边大量采用略带仰角的固定镜头，表达了对人物的尊重，同时营造了影片恬静、闲适的氛围（图2-17）。

图2-17　电影《秋刀鱼之味》中的固定镜头

（2）推镜头。推镜头指摄影机沿着光轴方向逐渐接近被摄体的镜头运动形式。其包含两种方式，一种是摄影机自身推进去，另一种是摄影机不动，镜头内部变焦产生运动。推镜头可以简化背景，强化主体，突出重点；可以随着镜头的推进、景别的缩小，捕捉人物细腻的表情变化，进入人物的内心世界；还可以代表行进中的人或物的主观视点。电影《天堂电影院》中，成年多多时隔多年回到故乡，在一家小酒吧喝酒，突

然镜头极速推进，由全景推到大特写，使观众看到了他脸上疑惑又惊诧的表情，产生了强烈的好奇心，这个时候镜头反打，观众同多多一起看到了酒吧门外的少女，其长相酷似多多的初恋，自此谜底揭开。推镜头在这个延宕的设计中功不可没（图2-18）。使用推镜头要注意推进中路线和节奏的平稳，保证主体一直处于画面的中心位置且焦点清晰。

图2-18　电影《天堂电影院》中的推镜头

（3）拉镜头。与推镜头相反，拉镜头指摄影机沿着光轴方向逐渐远离被摄体的镜头运动形式。拉镜头也包含两种方式，即摄影机自身的拉运动和镜头内部变焦产生的拉运动。在拉的过程中，画面主体所占画面比例逐渐变小，环境逐渐加入，画面信息量增多，主体与环境的关系逐渐清晰，常用于影片结尾或场景段落的收尾，表示叙事过程的完成。电影《跳动的心》上半段结尾时安排了一个拉镜头，这对私奔的青年男女彼此依靠着坐在地上，充满了不安与慌张，随着镜头的逐渐拉开，周围的环境逐渐被展示了出来，原来他们在逃亡的火车上。随着前景所占的画面比例越来越大，两位主人公越来越渺小，明暗对比使画面呈现窒息感，用影像语言传递了两个年轻人对于未来何去何从的迷茫与无助（图2-19）。

图2-19　电影《跳动的心》中的拉镜头

（4）摇镜头。摇镜头指摄影机固定不动，借助三脚架、云台或摄影师的身体等的活动底座，以固定的轴点为中心，进行上下、左右或者旋转式摇动的镜头运动形式。简言之，就是中心不变，可以全方位摇动的镜头运动形式。常用于横向空间的展示，适合展现宽阔的场景，使画面如同一幅长轴画卷徐徐展开。同时摇镜头的运动方式使它善于模仿人眼环视周围环境的状态。苏联电影《燕南飞》中，鲍里斯中枪倒地的画面便采用了摇镜头模拟人物的主观视角，在倒下的过程中天空和树枝仿佛都在旋转，同时插入鲍里斯幻想中和薇罗尼卡结婚的美好场景，两相对比，使观众对鲍里斯的牺牲充满了同情，慨叹有情人不能终成眷属（图2-20）。

图2-20　电影《燕南飞》中的摇镜头

（5）移镜头。移镜头指摄影机在空间范围内，沿水平面，按一定的轨迹，做各方向移动的镜头运动形式。移镜头常常伴随被摄主体运动，善于表现被摄主体运动，展现空间环境复杂的结构关系。在表现双人对话时，可以代替正反打的切分镜头，能够有效地保持电影时空的统一性和完整性。

（6）跟镜头。跟镜头又叫跟拍和跟摄，指摄影机跟随运动的被摄主体的拍摄方式。一般采用手持拍摄，大名鼎鼎的斯坦尼康（Steadicam）就是用来固定摄影机的，可使摄影师在跟拍过程中保持画面稳定。由于没有轨道限制，跟拍往往运动自如，发挥空间大，能够展示复杂的空间环境和被摄主体在整个运动过程中的精神状态，亦能模拟主观视点。电影《饮食男女》中，父亲江湖救急的一段采用了跟拍的方式，从他下出租车开始，一路跟拍他走进大堂和后厨，把高级饭店的富丽堂皇和忙中有序展现得淋漓尽致，使观众对父亲的工作环境和专业能力有了形象且直接的认识（图2-21）。

图2-21　电影《饮食男女》中的跟镜头

（7）升降镜头。升降镜头指摄影机做上下空间位移的镜头运动方式。常用来展示事件或场面的规模与气势，或用来表现处于上升或下降运动中的人物的主观视点。对高度有一定要求的时候常常要借助大摇臂。

二、声音

从1927年《爵士歌王》开始，声音进入了电影领域，从此，电影的艺术表达手段更加丰富和多样化了。声音是电影不可分割的一部分，是一种表现手段，而不仅是一种叙事功能。声音不是画面的从属，而是拥有着独特的表现力和造型功能。声音和画面的配合，拓宽了电影艺术的表达领域，使之更加成熟与完善。

1. 声音的分类

电影声音一般分为人声、音乐和音效三个部分。人声主要通过台词表达出来，台词可以用来叙事、介绍人物、展示主题等。台词分为对白、旁白、独白和群杂几个部分。其中对白指影片中由人物说出来的语言，是最常用的表现手段，对塑造人物性格起到重要作用。旁白指说话者不出现在画面上，直接以语言来介绍影片内容、交代剧情或发表感想。电影《红高粱》以旁白讲述我爷爷我奶奶的故事作为开篇，使观众跟随旁白的声音进入了故事发生的年代。独白指人物的内心思考、自言自语等内心活动。通过人物内心剖白来揭示隐秘的内心世界，充分地展示人物的思想、性格和当下的精神状态。独白

的运用要符合人物和影片气质,避免说明性和叙事性,风格更偏重于写意性。比如在电影《重庆森林》中,王家卫就采用了大量人物独白的形式来展现现代都市人在面对爱情时迷茫、不安甚至颓废的内心世界:

> 每个人都有失恋的时候,而每一次我失恋呢,我就会去跑步,
> 因为跑步可以将你身体里面的水分蒸发掉,而让我不那么容易流泪,
> 我怎么可以流泪呢?在阿美的心里面,我可是一个很酷的男人。
> 从分手的那一天开始,我每天买一罐5月1号到期的凤梨罐头,
> 因为凤梨是阿美最爱吃的东西,而5月1号是我的生日。
> 我告诉我自己,当我买满30罐的时候,
> 她如果还不回来,这段感情就会过期。
> 不知道从什么时候开始,在每个东西上面都有一个日子,
> 秋刀鱼会过期,肉罐头会过期,连保鲜纸都会过期,
> 我开始怀疑,在这个世界上,还有什么东西是不会过期的?
> 在1994年的5月1号,有一个女人跟我讲了一声"生日快乐",
> 因为这一句话,我会一直记住这个女人。
> 如果记忆也是一个罐头的话,我希望这罐罐头不会过期;
> 如果一定要加一个日子的话,我希望她是一万年。
>
> ——节选自《重庆森林》

音效分为动效和环境声,是一种声音表现手段,音效的运用可以增加真实感、渲染气氛。电影《毕业生》中,年轻的本即将离开校园走入社会,他收到了一套潜水服作为毕业礼物,但蠢笨的造型仿佛预示着本与成人世界的格格不入和无所适从,这里音效的插入非常精妙,刻意放大的喘息声暴露了他的惶恐和不安(图2-22)。

音乐分为有声源音乐和无声源音乐。有声源音乐顾名思义指有实际来源的音乐,因而更加客观,往往和画面一起构成特定空间。无声源音乐则相反,其本质是非现实的,常用来渲染情绪、营造氛围,更具有主观性。有声源音乐如果运用巧妙,会比无声源音乐更高级,更能激发创造力,更能凸显声音运用的技巧和能力。

图2-22 电影《毕业生》中的片段

2. 声画关系

声画关系分为三种，即声画合一、声画分离和声画对位。声画合一也称声画同步，指影片中的声音和画面匹配，发音的人或物体在银幕上与所发声音保持同步的声画关系。声画分离又称声画对立，指画面中的声音和形象不匹配、不同步，二者通过对立来创造出一种新的含义。比如很悲伤的情节配上欢乐的音乐，反而会加重悲伤的氛围，引发观众的同情，或者是讽刺该场面的荒谬性。三种声画关系中最具创造性的是声画对位，声画对位指声音和画面各自相互独立又相互作用。与声画对立不同的是，除了对立，更要注重彼此的配合，相辅相成，从不同的角度为同一个人物塑造或主题表达服务，既分头进行又殊途同归，产生声音和画面各自原来不具备的新的寓意。电影《煎饼侠》中，大鹏被一堆媒体记者追逐的段落配乐是《动物世界》，音乐一响起，观众便能联想到非洲大草原上追逐猎物的狮子和猎豹，而大鹏则如同可怜的羚羊，被贪心和无下限的记者们围追堵截。这段音乐的创造性应用，使观众在捧腹大笑的同时又不禁替主人公感到辛酸和无奈。

三、蒙太奇与长镜头

1. 蒙太奇及其分类

普多夫金（Pudovkin）说："电影艺术的基础是蒙太奇。"蒙太奇是法文"montage"的音译，原本是建筑学领域的术语，意思是组合、安装、装配和构成，引申在电影艺术中便阐释为剪辑与组接。蒙太奇包含声音和画面两个部分，其中最基本的是画面的组合。

蒙太奇大致可以分为叙事蒙太奇、表现蒙太奇和理性蒙太奇三大类。

（1）叙事蒙太奇。叙事蒙太奇是以展示事件、交代情节、表现冲突为主要宗旨的蒙太奇手法。其核心作用就是叙述故事，基本按照情节发展的时间流程、因果关系来切分组合镜头、场面和段落，从而引导观众理解剧情。叙事蒙太奇可以细分为线性蒙太奇、平行蒙太奇、交叉蒙太奇和重复蒙太奇。线性蒙太奇指沿着一条单一的情节线索，按照事件发生发展的时间顺序和逻辑顺序，有节奏地连续讲述故事。在电影中最为普遍和常用，但由于平铺直叙难免缺乏情节张力。平行蒙太奇和交叉蒙太奇经常放在一起使用，形成平行交叉蒙太奇，指将同一时间、不同地点发生的两条或者两条以上的情节线索迅速而频繁地交替剪接在一起，各条线索之间存在密切的因果关系，既相互依存又彼此促进，其中一条线索的发展往往影响或决定着另外数条线索的发展，最后多条线索汇合在一起的蒙太奇手法。这种剪辑技巧极易引起悬念，造成紧张激烈的气氛，常用此法构造追逐和惊险的场面。平行交叉蒙太奇是由格里菲斯（Griffith）发明的，在他的作品《一个国家的诞生》和《党同伐异》中，他创造性地运用了"最后一分钟营救"模式，

把几条同时进行的故事线交叉剪辑在一起,革新了蒙太奇的表现形式。重复蒙太奇又称为复现式蒙太奇,指具有一定寓意的镜头、场面或元素会在影片情节进行的关键时刻反复出现,造成强调、对比、呼应或渲染的艺术效果,以此来深化主题和刻画人物。需要注意的是,每一次重复在内容上或形式上要稍微有信息量的增减,不要原样复刻。

(2)表现蒙太奇。表现蒙太奇是指将前后不同形式、不同内容的镜头进行对列和组接,通过相互对照、对比或冲突,产生单个镜头本身不具有的丰富含义,来表达思想情感、心理情绪的蒙太奇手法。表现蒙太奇可以细分为隐喻蒙太奇、对比蒙太奇、抒情蒙太奇、心理蒙太奇几大类。隐喻蒙太奇顾名思义,通过镜头的组接表达某种寓意或感悟。例如在影片《马语者》中,当父亲提到女儿的腿摔断了以后,并没有直接呈现断腿的惨状,而是接了一个断枝的镜头,观众虽然没有目睹血腥的画面,但仍对花季少女的悲惨遭遇产生了深深的同情(图2-23)。对比蒙太奇通过内容或形式上的强烈对比,来产生冲突,起到强调的作用。在电影《长津湖》中,美军的食物是感恩节大餐,互相争抢丑态百出,我军的食物只有能硌掉牙的冻土豆,还都舍不得吃送给战友,对比蒙太奇的运用展现了我军在极端条件下互相帮助、共渡难关的艰苦奋斗精神(图2-24)。抒情蒙太奇又称为诗意蒙太奇,指在一段叙事段落完成之后,适当地插入带有情绪情感意味的空镜头,创造出独特的诗情画意。费穆导演的电影《小城之春》中就包含了大量具有哀伤色彩的空镜头,残垣断壁的城墙、杂草蔓生的蜿蜒小路,营造了影片压抑、难以释怀的情绪氛围。心理蒙太奇通过镜头组接或声画有机结合,直接而生动地展现人物丰富多样的心理活动,比如回忆、梦境、幻觉、潜意识等,带有浓郁的主观色彩。瑞典导演英格玛·伯格曼(Ingmar Bergman)的电影《野草莓》中,老教授对死亡的恐惧、对爱的渴求、对解脱的释然等都通过一系列的梦境展现了出来(图2-25)。

图2-23 电影《马语者》中隐喻蒙太奇的运用

（a）　　　　　　　　　　　　　　　（b）

图2-24　电影《长津湖》中对比蒙太奇的运用

图2-25　电影《野草莓》中抒情蒙太奇的运用

（3）理性蒙太奇。理性蒙太奇由苏联电影大师爱森斯坦（Eisenstein）创立，他认为两个镜头组接在一起的效果"不是两数之和，而是两数之积"。理性蒙太奇注重画面之间更理性、更抽象的内涵表达或主题阐释，具有强烈的主观特征。为了表达作者主观的想法和主题，影片中往往刻意使用脱离现实或叙事情节的画面镜头，来创造强烈的视觉冲击力。这种技巧人为的痕迹非常重，一旦做到极致，就会因为太过抽象而导致整个剧情过程令人费解，使影片与观众之间产生接受差距。爱森斯坦的作品《战舰波将金号》就是理性蒙太奇探索的实验之作，也是苏联蒙太奇学派的代表作品。

2. 长镜头

长镜头简单来说，就是拍摄时间比较长的镜头，通常情况下30s以上的镜头都可以被称为长镜头。世界电影史上著名的实验作品《俄罗斯方舟》在圣彼得堡的一座著名博物馆里一次性拍摄90min，摄制场地包括35个宫殿房间，850多名演员参加演出，排练了6个月。由于拍摄的场地博物馆只给剧组两天时间，于是40个电工花费了26h在35个房间里布光，摄影师在90多分钟的时间里扛着30多千克重的数码摄影机一气呵成地完成了所有画面的拍摄。这几乎是一次无可复制的尝试，值得庆幸的是，随着数字技术的发展，长镜头摄制的诸多环节由台前搬到了幕后，节省了大量的人力和物力，并且可以制作

和还原现实中已经不复存在的场景。电影《雨果》的开篇长镜头先是带领观众俯瞰1930年初的巴黎全景，然后镜头下降，钻入车站，在人群中穿行，最后停在大钟面前，对准躲在后边的男主角。这个长达50s的镜头制作耗时一年，动用了1000台计算机来渲染，把20世纪初的巴黎真实且生动地还原了出来（图2-26）。

在美学特征方面，长镜头能够做到时空的完整性、表意的丰富性和构图的开放性。以巴赞（Bazin）为代表的长镜头理论学派强调电影的真实性，认为电影的本质特征就是"物质现实的复原"，电影应该是"现实的渐进线"。而长镜头因其没有间断性，再加上合适的场面调度，能够最大程度地保存时空的连贯性与事件的连续性，特别适合还原现实。

图2-26 电影《雨果》的开篇长镜头

四、剪辑

德国电影理论家齐格弗里德·克拉考尔（Siegfield Kracauer）认为所有电影技术中最基本、最不可或缺的是剪辑。苏联著名导演费谢沃洛德·伊拉里昂诺维奇·普多夫金（Vsevolod Illarionovlch Pudovkin）也认为电影艺术的基础在于剪辑。剪辑是指将影片中的图像、声音等素材进行选取、分解和组接，最终形成一个连贯流畅、主题明确，有艺术感染力的作品。电影理论家贝拉·巴拉兹（Béla Balázs）认为，即使是最简单的叙述性的剪辑，也多少已经是一种艺术创造了。因而剪辑可以说是继剧本创作、导演创作之后针对影片的第三次创作。剪辑分为初剪、复剪、精剪和综合剪几道工序，每一次都是逐步细致、精确的过程。

1. 剪辑技巧

剪辑的画面处理技巧有以下几种。

淡入：又称渐显。镜头从全黑中渐渐现出画面，犹如舞台的"幕启"。

淡出：又称渐隐，指镜头中的画面由明亮渐渐隐去，直到变成全黑，犹如舞台的"幕落"。

化：又称"溶"，指前一个画面刚刚消失，第二个画面又同时涌现，二者是在"溶"的状态下，完成画面内容的更替。

叠：又称"叠印"，指前后画面各自并不消失，都有部分"留存"在银幕或荧屏上。它通过分割画面，来表现人物的联系，推动情节的发展等。

划：又称"划入划出"。它不同于化、叠，而是以线条或用几何图形，如圆、菱、三角、多角等形状或方式，改变画面内容的一种技巧。如用"圆"的方式，又称"圈入圈出"。

帘：又称"帘入帘出"，即像卷帘一样，使镜头内容发生变化。

2. 剪辑方法

剪辑过程中镜头的组接要符合生活规律和思维逻辑，景别的变化也要循序渐进，除非有特殊寓意，一般不可跳跃过大。

剪辑点是指影片由一个镜头切换到下一个镜头的组接点，分为画面剪辑点和声音剪辑点。画面剪辑点可细分为三个部分：动作剪辑点、情绪剪辑点、节奏剪辑点。

具体的剪辑方法可以分别从光、颜色、声音、形状、运动等方面的相似性来入手，也可以通过心理状态的延续性和意义的相似性来处理，另外还有一些特殊技巧可以用来进行创造性运用。

（1）光。光源可以作为剪辑点来使用，常用来转场。比如电影《美国往事》中通过推镜头把画面凝聚于煤油灯的大特写，再用拉镜头从雨夜中的电灯泡拉开，场景转换到了回忆的时空（图2-27）。

（a）

（b）

图2-27 电影《美国往事》中将光源作为剪辑点的使用

（2）颜色。利用颜色的相似性，可以连接两个镜头。电影《两小无猜》中，小男孩戴上有色眼镜，他的主观画面中出现了左红右绿两种颜色，下一个镜头左红右绿的大幕拉开，他臆想中的伊甸园出现在画面里（图2-28）。

图2-28　电影《两小无猜》中利用颜色连接两个镜头

（3）声音。同样或者相似的声音，可以连接两个镜头。电影《海蒂和爷爷》中，女管家擤鼻涕的镜头与火车轰鸣的镜头被剪辑在一起，嘲讽了她的聒噪和颐指气使（图2-29）。在学生作品《失一些，拾一些》中，拍击闹钟的动作和开启信箱的动作通过声音的相似性被组接在一起，场景从室内转到室外（图2-30）。

图2-29　电影《海蒂和爷爷》中利用声音连接两个镜头

图2-30　学生作品《失一些，拾一些》利用声音连接两个镜头（宋成冕、靳晓博、江园）

（4）形状。形状的相似性，也可以用来组接镜头。在法国电影《两小无猜》中，小女孩被其他同学排挤，他们手拉着手绕着她一边转圈圈一边恶语相向，下一个镜头利用形状的相似性衔接了一个旋转的糖果盒，以"溶"的方式进行过渡（图2-31）。

图2-31　电影《两小无猜》利用形状连接两个镜头

（5）运动。运动分为摄像机运动、运动方向和画内动势三个方面。摄像机运动可以用来模拟主人公的主观视角，比如日本电影《情书》中晕倒镜头的设计，客观镜头之后接了一个主观镜头，模拟女主人公倒下过程中看到的晃动的画面，再与客观镜头倒地连接在一起，不仅增加了观影的真实感，也可以分步骤拍摄排除演员真实表演的危险性，摄像机的运动功不可没（图2-32）。运动方向一致的画面连接在一起，可以压缩时空、加快节奏，使画面衔接流畅自然。在电影《罗拉快跑》中，罗拉的奔跑过程就大量采用了方向一致的跑动镜头的组接，用很少的时长表达了她长时间奔跑的过程。罗拉一头醒目的红发在跑动中向相反的方向飞扬，使画面更具流动感（图2-33）。动势指利用相似的动作趋势进行衔接。比如在电影《芭萨提的颜色》中，中枪的革命者朝树上靠去，下一个镜头接的是受伤后跌跌撞撞倚靠在厕所墙上的学生，一个向后靠的动作过程被分成了两半，却巧妙地把两个时空衔接了起来（图2-34）。在学生作品《逃跑—重来》中，一个开门的动作由两个镜头组合完成，视角从室外切到了室内（图2-35）。

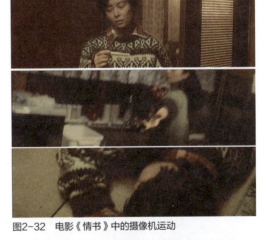

图2-32　电影《情书》中的摄像机运动

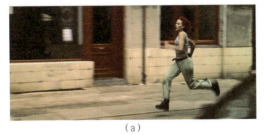

(a)　　　　　　　　　　　　　(b)

图2-33　电影《罗拉快跑》将运动方向一致的画面连接在一起

（a）　　　　　　　　　　　　　　　（b）

图2-34　电影《芭萨提的颜色》利用画内动势将两个时空衔接在一起

（a）　　　　　　　　　　　　　　　（b）

图2-35　学生作品《逃跑一重来》利用画内动势将两个时空衔接在一起（孙博骁、赵世伟业、宋亚桥）

（6）心理。我们可以依据观众的欣赏习惯、思维定式来进行镜头的组接，或者反过来创造陌生化与间隔效果，以此来产生冲击力，留下深刻的印象。

主观镜头是比较常规的心理衔接方法。比如在表现人物起床或昏迷中苏醒的时候，往往会衔接上刚睁开眼睛后看到的画面。在电影《阳光灿烂的日子》里，马小军在米兰家中玩望远镜的情节，就多次使用了主观镜头，把对望远镜充满好奇的马小军和他在镜头中看到的内容反复剪辑在一起（图2-36）。

（a）

(b)

图2-36 电影《阳光灿烂的日子》中的主观镜头

 心理期待和阅读经验也是常用的剪辑考量因素。在学生作品《你的故事——偶然篇》中，女主角被问到："大学四年有喜欢过的人吗？"下一个镜头接的是她暗恋的男生的近景，通过画面的衔接，女主角内心的答案一目了然，顺应了观众跟随剧情看到现在的审美期待（图2-37）。除了顺应观众的审美期待，还可以故意反其道而行之造成间离效果。比如在电影《功夫》中，经过反复的铺垫和酝酿，当观众都为阿星开门之后即将面对的寡不敌众的场面而捏了一把汗时，从门里走出来的居然是火云邪神，巧妙地捉弄了一下顺着审美经验走的观众（图2-38）。除了反其道而行之，剪辑还可以创造想象空间。电影《猜火车》里，男主人公钻进了"苏格兰最肮脏的厕所"，结果下一个镜头他却仿佛在清澈的湖水中潜游，吸毒的致幻感觉通过画面具象化地表达了出来（图2-39）。

(a)

(b)

图2-37 学生作品《你的故事——偶然篇》片段（黎景成、陆馨、康志鸿）

(a)

(b)

图2-38

图2-38 电影《功夫》片段

图2-39 电影《猜火车》片段

恰当的剪辑能起到压缩或延长时空的作用。在电影《天堂电影院》中,艾费多把手放在小多多的脸上,镜头反打到艾费多的脸,等手拿开的时候,小多多已经长大成人,艾费多也须发皆白,十几年的时间跨度用几个镜头简单完成(图2-40)。

图2-40 电影《天堂电影院》片段

（7）同义。意义相同或者有呼应的两个镜头可以剪辑在一起，可以是单纯的声音或画面呼应，也可以是声画混合或者同时呼应。比如在电影《疯狂的石头》中，角色说"我需要一台车"，下一个镜头一辆出租车停下，空车标识被抬起，声音和画面形成了同义，场景顺利转换（图2-41）。学生作品《逃跑—重来》中，卧室内，男生问女生："那你之前的理想呢？"饭店里，女生回答："别和我谈理想啥的。"一问一答间，完成了场景的转换（图2-42）。

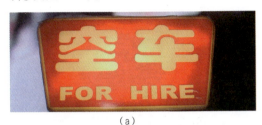
（a）

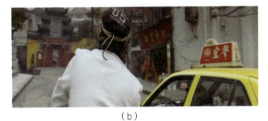
（b）

图2-41　电影《疯狂的石头》片段

（a）

（b）

图2-42　学生作品《逃跑—重来》中场景的转换（孙博骁、赵世伟业、宋亚桥）

（8）其他技巧。换窗，指通过用遮蔽物遮挡画面的方法来过渡到后续镜头的剪辑技巧。遮蔽物大体上可以分为两种，即不可动遮蔽物和行人、车流等可以动的对象。在电影《巴霍巴利王2：终结》中，有一个利用火堆作为遮蔽物切换景别的镜头衔接，巴霍巴利在路过火堆时画面由中景切到了近景，强调了人物愤怒的心理状态（图2-43）。在电影《两小无猜》中，男女主角二人分手后，用了几次驶过的汽车作为遮蔽物，每切换一次，男主的穿着打扮和精神状态就变化一次，短短几个镜头就表现出了岁月流逝伤口愈合的过程（图2-44）。在学生作品《思味》中，主人公颓废地穿过车流，几次景别的切换渲染了其低迷的心理状态（图2-45）。

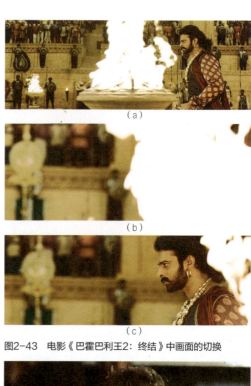

图2-43 电影《巴霍巴利王2：终结》中画面的切换

（f）

（g）

图2-44　电影《两小无猜》中画面的切换

（a）

（b）

图2-45

(c)

图2-45 学生作品《思味》中画面的切换(于宏伟、姜泽、李金泽)

多重剪辑是通过有目的地重复,来强调某一动作或某个画面。在学生作品《你的故事——偶然篇》中,用了12个镜头来表现男女主人公牵手的过程,爱情的萌芽悄然滋生,既懵懂又美好(图2-46)。

图2-46 学生作品《你的故事——偶然篇》中的12个镜头（黎景成、陆馨、康志鸿）

有了数字技术，电影的拍摄和剪辑过程变得简单且容易上手，但掌握技术不是目的，如何运用数字技术恰如其分地进行情感表达才是我们应该训练和掌握的。先进的技术是有力的工具，艺术感知力是指导思想，二者有机结合才能创作出优秀的作品。

第三章 数字动画艺术设计

Digital Animation Art Design

第一节 数字动画艺术简述

一、概述

在计算机发明之初,计算机显示器上所呈现的只是一些字符。到了20世纪60年代,苏联科学家尝试在计算机上绘制了一只猫,并且利用当时现有的数字技术制作出了猫走路姿势的动画,时长大概在200帧(图3-1)。正是这个小小的尝试,开启了数字动画艺术设计的历史篇章。

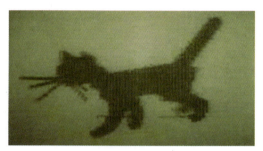

图3-1 计算机生成的猫走路动画

数字动画艺术的发展与电影艺术对视觉创新要求的不断提高密不可分。从20世纪80年代开始,电影中某些镜头根据剧情的需要,介入了计算机动画来完成道具制作不可能实现的一些场景或者摄影机不可能呈现的视角、不可能完成的运动镜头等。随后,无论是电影工作者还是观众,发现数字动画这种艺术形式所产生的视觉和心理上的感受不同于以往的观看体验。慢慢地,数字动画开始崭露头角,在数字艺术领域占有了一席之地,不再是电影艺术的附属品。

历史上第一部采用计算机图像(CG,即Computer Graphics)完成特效制作和真人表演相结合的电影出现在1982年。美国迪士尼公司出品了电影《电子世界争霸战》(图3-2),该片讲述了一个天才电脑程序员被吸入电脑程序中,不得不在自己开发的游戏中作战的故事。这部影片不仅是历史上第一部赛博空间题材电影,同时也被认为是开创了CG制作影视的新纪元。影片中主人公进入程序后的景象,利用当时的数字技术完成。从视觉效果上来看,很像现在三维初学者的建模阶段,块面数量少,画质不精细,爆炸效果也显得粗糙和稚拙(图3-3~图3-5)。但正是创作团队大胆的创新和大量的尝试,才使

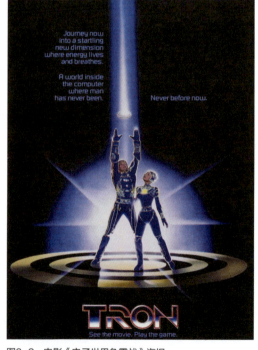

图3-2 电影《电子世界争霸战》海报

得数字动画技术进入影视创作成为现实，继而开启了数字动画艺术的广泛发展与应用。2010年，迪士尼公司重新翻拍了该电影，名叫《创战纪》（图3-6～图3-8）。CG技术经过28年的不断发展和实践，使两部作品呈现出不同的视觉感受，让观者也会惊呼28年数字技术发展的迅猛。

图3-3　霓虹灯效果

图3-4　即将进入程序世界的效果

图3-5　程序世界三维效果

图3-7　电影《创战纪》剧照1

图3-6　电影《创战纪》海报

图3-8　电影《创战纪》剧照2

1991年，美国影片《终结者2》上映（图3-9）。该片的导演是特技设计师出身的天才——詹姆斯·卡梅隆（James Cameron），他擅长利用最新的科技手段创作电影特效。在这部电影中，最大的特效进步是先对人脸进行扫描，再在计算机上进行3D特效处理，通过这样的方式制作出了软体质感的角色（图3-10），利用三维建模制作金属材质人形等（图3-11）。在早前的1989年，同样是在詹姆斯·卡梅隆导演的电影《深渊》（图3-12）中，出现了电影史上第一个计算机制作的液体形象——变形的水柱（图3-13）。

这一系列的尝试,展现出了未来数字特效的无限可能,加大了数字动画技术在电影行业制作中的应用范围。

图3-9 电影《终结者2》韩国版海报

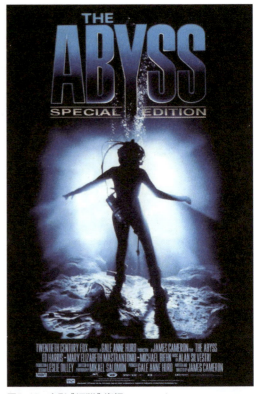

图3-12 电影《深渊》海报

图3-10 软物质特效效果

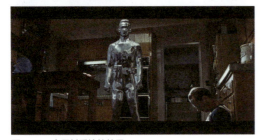

图3-11 金属材质特效效果

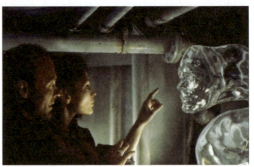

图3-13 变形水柱

1999年美国卢卡斯电影有限公司出品的科幻动作片《星球大战前传1:幽灵的威胁》上映(图3-14),该片第一次大规模采用CG背景。传统的电影特效技术对于大空间大场景的表现,基本会采用搭建模型的方式。在这部电影中,部分布景是根据演员身

高搭建的,但是很多如华丽的水下城市、峡谷中的海怪、高耸入云的摩天大楼和宇宙飞行器,以及巨大的会议厅等,若依靠模型制作,会精度不高,视觉上有粗糙感。因此,制作团队第一次采用大规模的CG背景绘制,使得大场景宏伟壮观且精细,给人以视觉上的震撼和享受(图3-15~图3-17)。

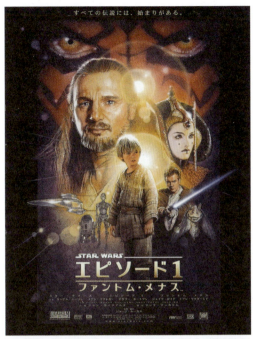

图3-14 电影《星球大战前传1:幽灵的威胁》日本版海报

图3-15 摩天大楼

图3-16 飞行器

图3-17 建筑

图3-18 电影《指环王：护戒使者》海报

2001年，电影《指环王：护戒使者》上映（图3-18）。影片中开始采用大量的集群动画（图3-19）以及大量数字创造的角色（图3-20）。

图3-19 象群作战集群动画

图3-20 伯洛格炎魔

2009年，詹姆斯·卡梅隆历时14年打造的3D大片《阿凡达》在全球上映，该片中60%的画面都是CG制作的（图3-21~图3-23）。技术团队研发的捕捉设备记录下演员面部最微妙的表情变化和最准确的动作运动，将演员95%的面部动作和近乎100%的身体运动动作传送给计算机里的虚拟角色，使得最后由计算机生成的CG角色与真人演员表演达到了天衣无缝的境界（图3-24、图3-25）。

图3-21 电影《阿凡达》西班牙版海报

图3-22 潘多拉星球

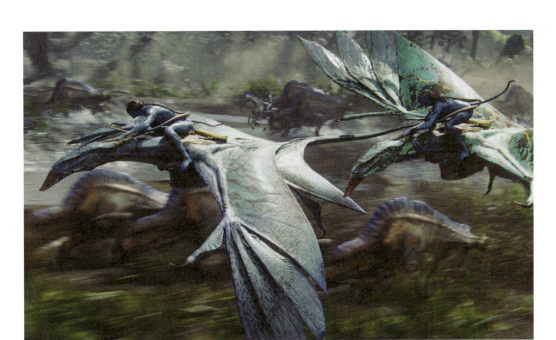

图3-23 纳美族人作战

图3-24 表情捕捉

图3-25 动作捕捉

　　数字动画真正成为主角是在1995年，这一年皮克斯工作室出品了世界第一部全部由计算机制作的3D动画电影《玩具总动员》（图3-26）。该片也成就了电影动画史上技术性的第三次飞跃（《米老鼠》声音动画为第一次技术飞跃，《白雪公主》彩色动画为第二次技术飞跃）。根据镜头繁简，每一帧的制作都耗时4~13h不等。整个工作系统由87台双CPU（中央处理器）和30台4CPU的Sparc（可扩充处理器）工作站组成，还有一台Sparc 1000服务器。《玩具总动员》中全新的动画三维制作与材质质感贴图效果，都给了观众新鲜的体验，从此电影动画不再拘泥于传统的二维动画（图3-27）。直至2020年，皮克斯工作室已经出品23部长片动画电影和无数数字动画短片。与此同时，皮克斯工作室还研发了专为三维动画设计的尖端计算机三维软件，为数字动画的发展提供技术支撑。

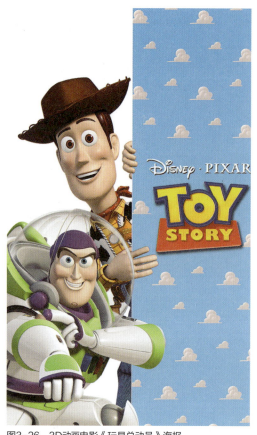
图3-26　3D动画电影《玩具总动员》海报

图3-27　材质贴图效果

同样在1995年，中国第一部三维动画《太空特警》由中央电视台制作出品。之后相继出品了国产三维动画《玩具之家》《小虎斑斑》等数字动画作品。中国三维动画的发展在当时处于初级阶段，从制作技术上看虽然稚拙，但是正是基于初代三维动画人的经验积累和基础之上，才有数字动画艺术现在的蓬勃发展。2007年，由杭州玄机科技信息技术有限公司制作的3D武侠动画系列《秦时明月》在中国内地正式首映。该片是国内首部大型武侠三维动画连续剧，并且在网络上播出。剧中人物和场景的数量众多，人物性格鲜明，场景唯美细腻，将中国数字动画的制作水平推向了一个新的高峰。

二、数字动画艺术从业人员应具备的能力

首先，如果我们想成为一名合格的数字动画艺术从业者，那么就需要了解各个领域的知识，作为动画作品创作灵感的来源。除了和数字动画艺术相关的文学、美学、设计学、人文学、解剖学、天文学、心理学等一些学科以外，像生物学、军事学、地理学、

植物学、建筑学、历史学、机械工程学、物理学、宗教学等很多学科的知识也需要有所涉猎。为什么我们需要了解这么多的知识呢？如果我们把某单一学科想象成一条线条的话，那么人类的知识领域将是由无数条线组成的网络，网络中的任何区域都是我们创作的来源和依据。2019年，由NetFlix（奈飞公司）出品，提姆·米勒（Tim Miller）和大卫·芬奇（David Fincher）执行监制的动画短片集《爱，死亡和机器人》（Love, Death & Robots）播出。在第八单元《狩猎愉快》中，根据故事背景的设定，在场景设计中相继出现东方乡村的古朴和西方城市的繁华，同时出现大量蒸汽时代的机械造型特点。为了使视觉元素更加生动可信，那么需要创造者了解东西方建筑特点、蒸汽时代机械原理，甚至是动物解剖学知识。例如图3-28展现了清末年间，中国某乡村破败的废墟场景。在图3-29场景设计中，创作者又展开了丰富的想象。在清末香港的城市中，既有东方宝塔建筑的式样，又有西方穹顶建筑的式样，同时蒸汽飞艇运行在城市上空，创造出既真实又魔幻的虚拟世界。在这个单元作品里，还有很多有趣味的道具设计。例如图3-30中，擦鞋机械人和能够提供光源及辅助臂的座椅，这些设计离不开对机械结构知识的掌握；图3-31中主人公绘制的机械狐狸图纸，以及图3-32中狐狸肌肉结构、骨骼结构和外部金属材质的完美结合，也体现了其中蕴含的机械知识。

图3-28　《狩猎愉快》中国乡村场景设计

图3-29　《狩猎愉快》中西结合的场景设计

图3-30　《狩猎愉快》机械道具

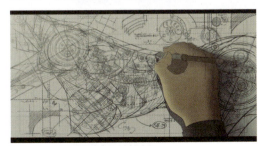

图3-31　《狩猎愉快》机械制造图

图3-32　《狩猎愉快》机械女狐

其次，作为一名合格的数字动画艺术从业者，必须要有丰富的想象力、创造力和开放的思维能力。想象力是人在已有形象的基础上，在头脑中创造出新形象的能力。创造力是人类特有的一种综合性本领。创造力是指产生新思想，发现和创造新事物的能力，创造前所未有的事物。想象力和创造力是需要建立在知识积累和大量的实践之上的，想象力通过创造力而成为现实。保持一个开放的思维，不要沉迷于个人固有的思维之中，不要被条条框框所束缚。

最后，要掌握数字动画制作技巧。数字动画艺术设计作品无论创意构思多么巧妙独特，最终都是需要依靠数字技术来实现，就如左膀右臂一般，缺一不可。随着数字技术的发展，设计软件层出不穷，不断更新，这就需要数字动画艺术从业者时刻关注数字技术发展动向，从而更好地把作品展现出来。

第二节　数字动画的分类

在摄影技术没有发明之前，人类一直在静态画面中记录和表现动物、人物和自然现象"动"起来的样子。在原始人的壁画中，我们有时候会看见八条腿的野兽，这就是他们记录运动的方法之一，即利用四肢重复绘画来表现运动过程。还有的方法是分成几个画面单独描绘不同的运动状态。人类很早就尝试如何把"同时进行"的"动"的概念展现出来。如何捕捉和记录运动事物的样态，成为古人一直追寻的梦想。直到19世纪，摄影技术的发明和电影的出现，为这一梦想的实现提供了理论和技术上的支撑。视觉残留原理在1824年被发现，1832年比利时人约瑟夫·普拉托（Joseph Plateau）和奥地利人西蒙·冯·施坦普费尔（Simon von Stampfer）根据这个原理发明了费纳奇镜，就是把绘制的图片按照顺序放置在一个圆盘上，在机器的带动下，圆盘转动起来，产生连续运动的画面。这成为原始动画的雏形（图3-33、图3-34）。到了1908年，法国人埃米尔·科尔（Émile Cohl）

图3-33　费纳奇镜观看示意

在如同普通胶卷底片的负片上制作动画,解决了动画片载体的问题。他用简单的线条做变形,制作出电影史上第一部抽象无声黑白动画,名字叫《幻影集》(图3-35),因此埃米尔·科尔也被称为"现代动画之父"。自此以后,动画作为动态艺术门类的一个分支,开始在全世界迅速发展起来。现代动画虽然只有100多年的历史,但是动画艺术家和创作者们在艺术形式与内容的探索、材质的挖掘、技术的开发上不断继承与发展,产生了大量形式多样、内容丰富的动画作品。

图3-34 运动分解

(a)

(b)

(c)

(d)

图3-35 动画《幻影集》

在计算机技术没有应用在动画领域时,平面动画制作主要依靠专业人员手绘原画、中间画、描线、定色着色,然后进行摄影和冲洗,最后剪辑录音、翻底、印制拷贝和发行。偶动画制作环节相较平面动画更为复杂,需要在摄影棚里,由动画师操控玩偶角色一帧一帧定格拍摄。偶动画制作周期长、价格昂贵、对动画制作人员要求高,因此,作品数量相对较少。数字时代到来以后,对于平面动画制作来讲,描边上色、后期剪辑都可以"交"给计算机,偶动画的后期同样可以由计算机来完成。随着数字技术的不断发展,在动画领域里借助数字技术来完成的比例越来越高,直至可以全部用计算机来完成。在主题内容的表达方法和在艺术的表现形式上,数字技术为动画发展提供了新的可能性和探索性。

一、数字艺术实验动画

艺术实验动画一直致力于在艺术风格形式、艺术表现技巧上进行探索和创新。作品内容多以表现耐人寻味的思考性的哲理短片为主,或将抽象的哲理具象化、生活化;或将具象的生活高度概括化、象征化。这些代表人类想法和思维的艺术实验动画,没有宏大的叙事,没有复杂的情节,以其特有的叙事方式带给观众心灵的震撼和思想的启迪。艺术实验动画除了观念意识之外,也体现出艺术家强烈的个人风格。20世纪欧洲出现了一大批艺术实验动画大师和作品。像伊里·特恩卡(Jiří Trnka)(捷克斯洛伐克)在1965年创作的作品《魔手》(图3-36),讲述了一个关于小木偶艺术家被胁迫

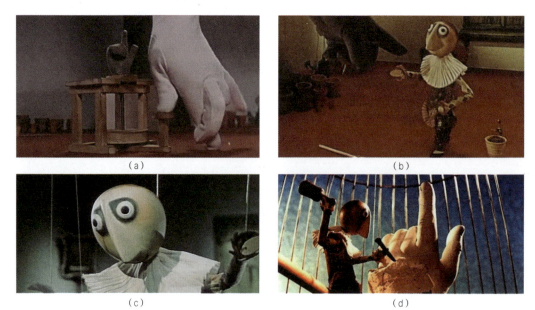

图3-36 动画《魔手》

的政治预言故事；劳尔·瑟瓦斯（Raoul Servais）（比利时）的作品风格多样，充满了想象力，在黑暗中又让人看到希望（图3-37）；迈克尔·杜多克·德威特（Michael Dudok dé Wit）（荷兰）描述女儿守望父亲的温情悲伤的《父与女》（图3-38）；尤里·诺尔斯金（Yuri Norstein）（俄罗斯）以诗意非传统的叙事方式营造神秘的氛围，伤感而怀旧（图3-39）……还有很多艺术动画大师通过作品展现出了独特的、个性的、拒绝流俗的艺术魅力。在艺术表现形式上，艺术实验短片不断在美术形式、摄影调度和材料工艺上进行大胆的探索。在美术形式方面，有古今中外绘画、雕塑造型形式的选用，中国画（图3-40）、油画（图3-41）、版画（图3-42）等样式的继承，抽象艺术符号化的借鉴。在摄影调度方面，借鉴电影艺术的镜头、运动、剪辑、声画处理等方法。探索逐格拍摄技术，尝试新的可能性和表现力。在材质工艺方面，探索生活中任何可进行创作的物体，如毛线（图3-43）、纸片（图3-44）、泥土（图3-45）、陶瓷、沙土、铁丝、光（图3-46）等，不同材质给人以不同的视觉感受。

(a)

(b)

(c)

图3-37 动画《恐色症》

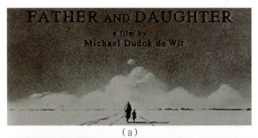
(a)

(b)

(c)

图3-38 动画《父与女》

图3-39 动画《狐狸与兔子》

（a）

（b） （c）

图3-40 动画《山水情》

注：中国水墨动画在世界动画史上占有重要的一席。《山水情》是1988年由上海美术电影制片厂出品的动画，场景设定师是我国著名国画大师吴山明和卓鹤君先生。画面空灵洒脱、清新脱俗，将中国画的诗画意境和笔锋清逸表现得淋漓尽致。

（a）

（b） （c）

图3-41 动画《老人与海》

注：1999年俄罗斯动画导演亚历山大·彼德洛夫（Aleksandr Petrov）以定格动画的形式，采用油画的表现方法，重现了海明威著名小说《老人与海》的精彩情节。

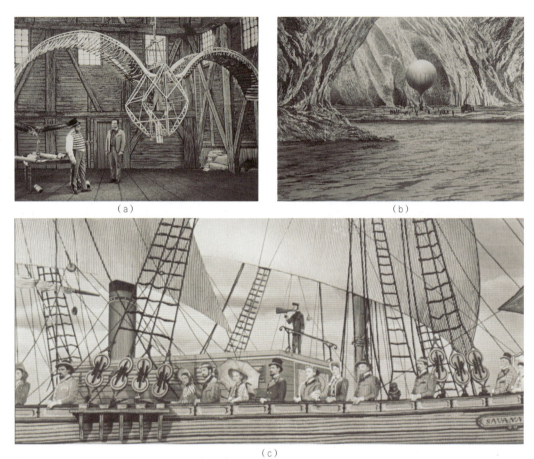

图3-42 动画《毁灭的发明》

注：1958年由捷克斯洛伐克导演卡尔·齐曼（Karel Zeman）执导的一部版画风格真人动画电影，还原了19世纪木口木刻和铜版画美术风格。

图3-43 动画《舍与得》[安德鲁·戈德史密斯（Andrew Goldsmith）、布拉德利·斯莱贝（Bradley Slabe）作品，澳大利亚]

图3-44 学生作品纸片实景动画《一个丁老头》（王嘉璐）

图3-45 学生作品黏土偶动画《一天》（陈嘉泳、任祖泉）

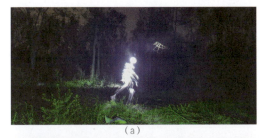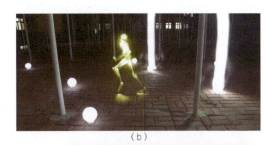

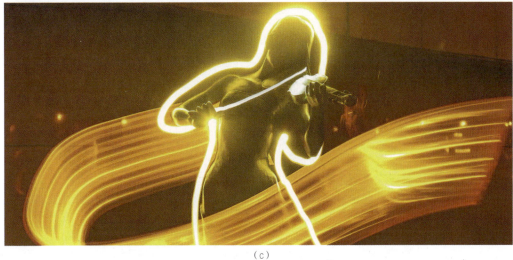

图3-46 学生作品光绘动画《光之旅》（李少松、陈颖、周雯琪）

当计算机技术应用到艺术实验动画创作中时，相对于创作内容来说，最重要的是使艺术表现形式和技巧更加多元化。我们知道，中国水墨动画在艺术实验动画中占有一席之地。传统水墨动画的制作借鉴了中国水墨画套印的工艺，分层上色，涂在透明的赛璐珞片（硝酸纤维素塑料）上，分开摄影，最后合成。这种制作工艺繁复，每一个工种的工作量都很大，整体耗时耗力。随着计算机软件功能的不断强大，可以在绘图软件中渲染水墨效果。2003年，许毅导演的三维水墨动画《夏》，尝试着将中国独有的水墨风韵通过三维技术展现出来。如今，任何一种传统艺术的表现形式都可以通过数字技术完成，像油画、水彩、版画等。数字技术对材质质感和肌理效果的高度还原也达到了非常高的水准，比如硬材质的金属、天然矿物质、木质、冰晶（图3-47）等，软材质的布料、纸、塑料等。我们也常常惊叹于数字技术制作呈现出来的宏大景观和微小细节，其为观者带来了前所未有的感官体验（图3-48）。

图3-47 动画片《冰雪奇缘2》晶莹剔透的冰质感

图3-48 动画片《魔发奇缘》头发柔顺丝滑的质感表现

二、数字商业动画

商业动画与艺术实验动画以追求艺术创新为主的创作理念完全不同，它是以创造商业价值为主，是制造商品。1937年世界上第一部长篇动画片《白雪公主》上映（图3-49），这部动画片在艺术构思、造型设计、布景、摄影、画面透视感、景深感、色彩、配乐上都精益求精，完美的故事加精良的制作使之成为动画史上的一座丰碑。《白雪公主》不仅在艺术上成就斐然，在商业上也为迪士尼公司带来了丰厚的利润。它成功的经验为以后动画长片制作打下坚实的基础。动画长片相对固定的模式和文化内涵保留至今。截止到2016年，迪士尼公司一共创作了12部公主动画长片（图3-50）。

图3-49 动画片《白雪公主》

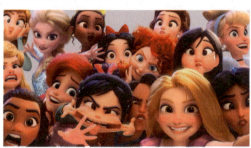

图3-50 迪士尼公主群像

数字技术使传统商业动画的制作更加方便和高效。传统商业动画制作周期长，花费的人力和物力都很巨大。数字技术简化了制作环节，比如设定关键帧，中间帧画面可以自动生成。数字技术使传统商业动画的创作更加自由。在传统商业动画创意的过程中，会有很多新颖的创意由于受到技术的限制而无法实现。如今，无论是多么繁杂的元素，多么大量的流畅的运动动作都可以实现，在视觉上和听觉上给观众最佳的体验效果。

美国数字商业动画市场极其成熟，引领着世界动画的潮流和发展方向，拥有大量一流的动画设计和制作的公司，如迪士尼公司、梦工厂动画公司、华纳兄弟动画公司、哥伦比亚电影公司等。日本数字商业动画突出表现在电视动画产品的多产多量，在全世界拥有大量的收视群体。丰富的动画周边产品的开发与制作，成为日本动画商业市场重要的经济支柱之一。中国数字动画电影在近十年中得到快速的发展，无论是数字电影动画、电视动画还是网络动画，在题材的多样性、表现形式的多元性上都有了长足进展。

随着数字技术的普及化，制作动画成本的降低，网络传播速度的加快，传播媒介途径和方法的增多，数字动画广告越来越受到青睐，不仅内容和形式输出多样化，而且传播渠道更加多元化。传播途径和方法的增加，反过来也推动了形式多样的数字广告动画的出现（图3-51～图3-53）。

图3-51　新海诚（日）为野村不动产创作的动画广告短片《来自谁的凝望》

（a）

（b）

图3-52　学生作品商业广告《酷旅行》（张钰婷、亓静如、南静）

（a）

（b）

图3-53　学生作品MG品牌动画广告（董晨阳、曹明珠）

三、关于数字二维动画和数字三维动画

　　数字媒体技术没有普及运用到传统商业动画行业之前,主要的创作形式以平面制作为主,偶动画是呈现立体三维的一种形式。当1995年皮克斯工作室出品了世界第一部全部由计算机制作的3D动画电影《玩具总动员》时,真实意义上的数字三维动画才开始建立。数字二维动画和数字三维动画是应用软件的不同,在呈现的效果上越来越有趋近的现象。有些数字动画看起来是二维动画的感觉,但实际上是数字三维制作的二维化,反之亦然。从创作角度来讲,无论采用二维形式还是三维形式,最终目的还是要有效地传达想要表达的主旨内容,不要被形式束缚住(图3-54~图3-57)。

(a)　　　　　　　　　　　　　　　　(b)

图3-54　学生作品数字二维动画《我是?》(吴勇男)

(a)　　　　　　　　　　　　　　　　(b)

图3-55　学生作品《ADAM》数字二维动画概念设计(陆敬成)

(a)　　　　　　　　　　　　　　　　(b)

图3-56　学生作品《JACK IN》数字三维动画短片(孙雨禾、张乃介、刘帅)

（a） （b）

图3-57　学生作品《光子滑板场》数字三维动画短片（刘阿牛、汪有志）

第三节　数字动画创作流程

数字动画创作延续了传统动画创作的流程和某些规范，两者在前期设定阶段基本一致。数字动画进入中期制作阶段和后期合成阶段时，开始大量利用数字技术来制作完成。具体来讲，数字动画创作按如下流程进行。

一、前期设定阶段

1. 剧本构思

编写数字动画剧本前，先要有一个想要表达的主题。然后写出形象化的文字版本，减少无画面感的文学描述。例如，一句文学性描述"我焦急着，不知道该怎么办？谁能帮助我？"转变成剧本表述为"我搓着手，在客厅里来回踱步。突然拿起电话，只拨了四个数字键，我又放下了电话……"。

数字动画有其一定的特殊性，在剧本编写中要强调运动性，对运动元素、造型元素细致描写，提供情绪、行为的发展思路。剧本包括场景、时间、人物，声音、场面调度和简单的镜头运动。

2. 美术风格的确立

在充分理解故事主旨的基础之上，数字动画的美术风格要把握住时代特征，体现不同时代所独有的文化精神面貌。对于美术风格的选取，可以学习和借鉴中国书画艺术外在的形式美，内在的意蕴美；从西方各个绘画流派中寻找合适的创作方法和表现风格。在美术风格的创作上，除了参考前人已有的经验，还需要关注当下时代绘画语汇的特征和流行特点（图3-58、图3-59）。美术风格的确立，为后面的一系列设计工作提供了范本，使角色设计、场景道具设计、分镜设计统一起来，不至于造成视觉混乱的现象。

（a） （b）

图3-58　学生作品《枭·修罗》写实厚涂方法（姜跃钊）

（a） （b）

图3-59　学生作品《黑狗》版画风格（张蒙、朱博、孙天）

3. 造型设计

在进行形象（以现实形象或非现实形象为主的主要角色）造型设计之前，必须要了解故事内容和所要传达的理念，了解整体的美术风格，了解角色的性格特征。在此基础上，选择合适的容貌、服饰、道具、发型等视觉元素进行综合的造型设计。形象要富有时代特征，符合现代人的审美需求（图3-60～图3-62）。

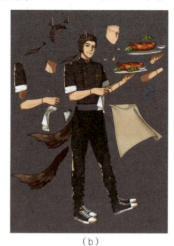

（a） （b） （c）

图3-60　学生作品《征兆》（陈曦、张宁珊）

注：人物角色设计，多采用现代服饰流行风格元素。

（a） （b） （c） （d）

图3-61　学生作品《奎》人物角色设计（苏烨瑶）

注：《奎》系列人物多采用藏族、苗族的服饰元素，以自然动物的皮毛质感为视觉元素。根据奎族中不同角色的职位、性格、背景经历不同，在设计配色、服装服饰等细节上都有所变化。角色从左至右分别为族长、阴阳师、鬼和童子。

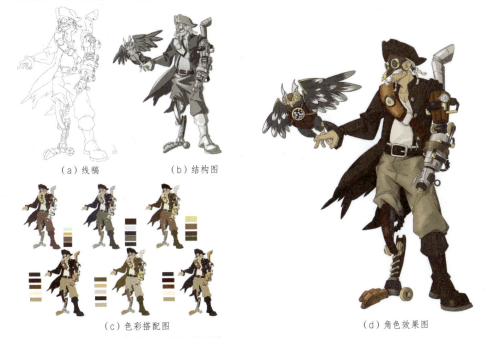

（a）线稿　　　（b）结构图

（c）色彩搭配图　　　　　　　　　　（d）角色效果图

图3-62　学生作品《风暴船长》人物角色设计（于丽）

注：采用19世纪蒸汽朋克风格的视觉元素，包括典型的防毒面具元素、蒸汽机械结构以及服饰搭配。

4. 场景设计、道具设计

场景设计是空间造型设计，它可以展现故事情节、剧情冲突和刻画人物性格。场景设计还能起到一定的渲染氛围的作用。作为空间设计，要根据剧本提供的时间、空间等信息进行布局结构设计，体现出影片的色彩基调、氛围效果和艺术风格。场景设计也要考虑人物调度和机位调度，为后续的分镜设计提供依据（图3-63、图3-64）。

道具设计作为场景设计的一部分占有重要的地位。小小的一个道具就可以体现时代感或年代感。合适的道具选择可以体现人物性格特征，也可以起到叙事的作用（图3-65）。

（a）

（b）

图3-63　学生作品《one day》场景设计（彭思琪、潘虹宇、于丽）

（a）

（b）

图3-64　学生作品《光子滑板场》场景设计（刘阿牛、汪有志）

（a）

（b）

图3-65　学生作品《光子滑板场》道具设计（刘阿牛、汪有志）

5. 动作风格的确立

动作设计是在对人物设定、人物性格有了深入了解之后，通过对其面部表情、肢体动作和一系列行为的具体刻画来展现故事情节。动作设计不仅仅是让形象"动"起来，

还赋予生命使他们"活"起来（图3-66、图3-67）。动作设计除了可以体现人物生理特征和性格特征，同样可以体现时代背景、时代潮流、地域特征和民族特色。

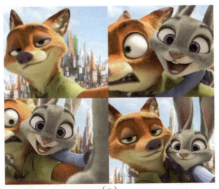

（a） （b）

图3-66 《疯狂动物城》表情设计

图3-67 学生作品《光之旅》动作采集（李少松、陈颖、周雯琪）

6. 分镜设计

分镜设计分为文字分镜设计和画面分镜设计（故事版）。分镜设计主要是按照镜头顺序，依次进行文字编写和画面绘制。分镜设计要求根据已有的造型设计、场景设计、道具设计和动作设计进行每个镜头的具体内容的安排。分镜设计的重点是要明确镜头内部的运动，镜头之间的衔接，摄影机运动、调度以及时间的分配等（图3-68~图3-70）。

图3-68 学生作品《FLUCTUATE》画面分镜设计（王竟伊）

图3-69 学生作品《环预言》画面分镜与最终作品镜头对比（王锐霖、吕浩天、朱柯含）

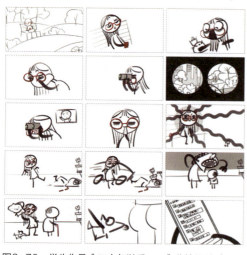

图3-70 学生作品《二十年以后……》分镜设计（王嘉璐）

7. 声音设计

动画艺术也是视听的艺术。声音具有强烈的真实感和空间感。声音设计包括说白、音乐和音效。说白包含：对话，这是人类最直接的交流方式；独白，心理的直接外化；旁白，第三人称叙事的方法。音乐可以烘托气氛、展现时代背景，也可以刻画人物性格。音效最基本的功能是自然环境声音的再现。另外，音效还有渲染环境气氛、扩展画面空间、刻画人物心理、连接时空的作用。

二、中期制作阶段

1. 绘制气氛图

在前期造型设计、场景设计、道具设计、动作设计和画面分镜设计完成的基础上，绘制气氛图，也就是示意效果图，把握住色彩美术效果、光影效果等。气氛图为之后的原画、背景图提供效果依据（图3-71、图3-72）。

（a）　　　　　　　　　　　　　　　　　　（b）

图3-71　学生作品《制控》气氛图（李肖蓓、张久妹、张璐）

（a）　　　　　　　　　　　　　　　　　　（b）

图3-72　学生作品《行者武松的前半生》气氛图（李东昀）

2. 制作原画与动画

原画指完成一个动作时，在从起始到结束的整个过程中，起到说明动作目的性的关键帧。动画指除了关键帧以外，描绘动作进程变化的中间画（图3-73、图3-74）。

图3-73　学生作品动画运动制作（许乔煜）　　　图3-74　学生作品动画运动制作（刘庆龙）

3. 绘制背景图

背景图是依据场景设计提供的设计图，结合画面分镜中的景别和拍摄角度，绘制出每一个镜头的背景画面（图3-75、图3-76）。

（a）　　　　　　　　　　　　　　　　　　（b）

图3-75　学生作品《拾间》背景图（梁佳琳、王茜、高欣）

（a）　　　　　　　　　　　　　　　　　　（b）

图3-76　学生作品《Another One》背景图（何洁莹）

4. 完成音乐、音效、配音

数字动画作为视听语言所属的艺术门类之一，听觉也是作品重要的组成部分之一。音乐可以起到渲染、抒情的作用。音效可以还原真实性。同时，音乐和音效可以发挥扩展画面空间的作用、刻画心理描写、连接时空的作用等。配音包括旁白、独白和画外音。收集和制作相应的声音元素，为后期合成提供素材。

三、后期合成阶段

1. 视觉合成

视觉合成是按照每个镜头的要求，将背景图、角色运动、镜头内环境物体的运动组合起来。

2. 剪辑

剪辑是将镜头进行有效的组织和调度。剪辑中需要把握住镜头之间叙事的流畅性、镜头的时间安排和整体速度与节奏安排（图3-77）。

3. 混录

混录是按照创作意图将音乐、音效和配音有机地结合在一起，合并在一个声道上（图3-78）。

4. 合成输出

将视频文件和音频文件合成，导出完整视频即合成输出。视频格式分为适合在本地播放的影像视频和适合在网络播放的流媒体视频。常用视频格式有wmv、rmvb、mp4、mov、avi、dat、flv等。

图3-77　学生作品《云巢》后期（孟乐诗、高静怡）　　　图3-78　学生作品《光之旅》后期（李少松、陈颖、周雯琪）

第四节　数字动画作品赏析

《哈布洛先生》（Mr. Hublot）是由洛朗·维茨（Laurent Witz）、亚历山大·埃斯皮加雷斯（Alexsandre Espigares）执导，洛朗·维茨编剧和配音的一部动画短片。该片讲述了一位独居生活、作息时间规律且有强迫症的中年男子，因为收养一只流浪狗而改变了自己生活状态的故事。整部动画片幽默温馨，加上动听的音乐，毫无悬念地获得了第86届奥斯卡最佳动画短片奖。

一、关于造型设计

该故事营造了一个充满机械感的蒸汽朋克时代。蒸汽朋克风格是以19世纪英国维多利亚女皇统治时代为蓝本的设计风格。这种风格有它自身独特的设计元素，从服饰上来说，包括典型的风衣、怀表、皮质道具、放大镜等。从道具场景上来说，包括以蒸汽机为代表的各种传动装置、蒸汽排放烟囱、外露的齿轮仪表以及铁皮管线等。再加上一些奇幻的元素，比如科学怪人、魔法炼金术和奇异怪兽，由此创造出了一个视觉特征极其显著的设计风格。

首先，从主人公的角色形象上看，哈布洛先生独自生活在自己的舒适环境内，和外面世界保持着距离。创作者把他塑造成微微发胖的矮个子中年男性形象，其额头上有四格机械数字，每当情绪发生变化时，通过数字呈现的速度以及数值大小来表现人物的心理浮动，并且最突出的特征是他没有嘴巴，以此来表现主人公不善于沟通和孤僻的性格特征（图3-79）。

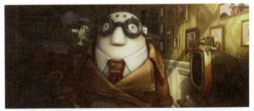

图3-79　人物造型设计

其次，从主人公的服饰道具来看，其精密的金属黑框眼镜造型、棕色皮衣上三个纽扣的造型以及皮风衣前面的排扣设计（图3-80），分别借鉴了显微镜和机器零件的部分结构特征、金属锁扣和机械打字机按键的造型。人物的整体造型既符合人物性格，又展现了蒸汽朋克风的视觉特征。

图3-80　人物服饰设计

除了人物造型以外，流浪狗（图3-81）、

图3-81　机械狗造型设计

花朵（图3-82）和钟表（图3-83）等其他道具也都有强烈的机械风。

图3-82　机械花造型设计　　　　　　　　　　　图3-83　钟表设计

最后，从场景设计和道具设计来看，最大的特点是主人公斗室的温馨和室外机械城市的凄凉形成了鲜明的对比。在斗室的设计中，整体色调为纯度较低的暖色调，材质以带给人温暖的棉质、皮质和木质为主。暖色的光源给这个孤独的男人一丝丝暖意（图3-84、图3-85）。相反，在庞大的机械城市中，大量的烟囱和管道穿插在繁乱的城市建筑中。冷雨后的街道、冷漠的行人、暗灰的城市、雾霾的天空给这个城市增加了悲凉的氛围（图3-86、图3-87）。在室内的场景设计中，创作者通过室内的家装摆件体现了主人公在生活中自律的性格特点。如客厅照片墙上规律排列的照片、厨房按序摆放的盘子、书架上整整齐齐的书。整个室内多以老物件为主，传统的装饰花纹也体现了主人公活在平静而枯燥的封闭世界中，层层门锁阻隔了他与外界的接触（图3-88~图3-90）。

图3-84　场景暖色调1

图3-85　场景暖色调2　　　　　　　　　　　　图3-86　场景冷色调1

图3-87　场景冷色调2　　　　　　　　　　　　图3-88　照片墙

图3-89　封闭的客厅　　　　　　　　　　　　图3-90　墙纸的传统图案

二、关于人物性格的动作设计

动作设计是动画创作过程中必不可少的设计环节。动作设计是对角色的运动状态进行设计,既包括角色性格固有的行为,也包括角色在特定环境下,做出的相应合理的行为。

哈布洛先生具有典型的强迫症心理,他的表现之一就是强迫自己反反复复检查一件事情,所有物品都要按照他的意志摆放,直到他满意为止。这种强迫的仪式动作,在他的生活中处处可见。例如,反反复复确认是否开灯,来来回回确认照片是否摆正,左顾右盼发现没有问题之后,从上至下依次打开了三个造型完全不同的门锁。创作者在开篇只用了30s的时长,设计了三组不同的动作来体现主人公这一典型的心理特征。再如,创作者在吃早餐的桥段中设计了反复摆放糖罐和杯垫的动作,通过简单而细腻的小动作设计,用俯视特写镜头再次重复强调了主人公强迫症这一心理特征(图3-91)。在这部动画作品中,还有很多类似的重复性动作设计来强调主人公的性格特征,例如三次转动花开花闭转扭、四次匀速地轻磕咖啡勺的动作等。

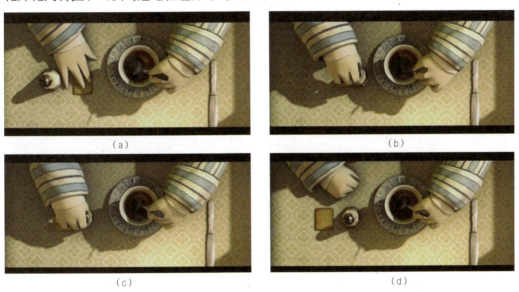

图3-91 强迫症动作设计

整部动画片没有任何对白,所以在剧情的讲述、人物的心理变化的过程中,需要细腻的动作设计来进行铺垫和推进。第一次听见流浪狗的叫声,打破了哈布洛先生安静平和的早餐时光,他的头部略微抖动,带动头部的显微镜发出机械晃动的声音,同时他的右手情不自禁地五指伸展,然后不安地在桌子上乱敲,一系列动作表现了人物从平静到焦躁的心理过程。这部动画片中的人物整体动作设计比较笨拙,但是手部动作设计非常细节化,例如第一次抱起流浪狗时的激动,轻拍安抚受惊吓时的流浪狗,等等。

三、关于镜头语言的设计

我们知道,镜头语言就是创作者通过连续画面中呈现的视觉元素,形成一种独特的语言向观赏者传递所要表达的信息。景别的大小、镜头内部的运动、摄影机的运动、色彩和光线的运用,以及采用不同的剪辑方式,都是创作者传达信息的手段。在一部作品的重要桥段中,比如剧情的转折点或者引起人物心理变化的重要事件,创作者往往都会特别注重镜头语言的应用。

在这部动画作品中,有两个重要的桥段。一个是主人公听见流浪狗急迫的叫声后,跑出去收养流浪狗,这个事件是主人公生活状态发生变化的开端。另一个是流浪狗一天天长大,主人公最终决定如何处置流浪狗的桥段。在这个桥段中,人物内心出现了反复的心理变化,最终他选择走出原有的生活环境,开始新的生活。

1. 第一桥段分析

第1个镜头:特写,固定镜头。打字机正在打字(图3-92)。

第2个镜头:中近景,固定镜头。主人公正在专心地打字(图3-93)。

图3-92　第一桥段分析第1个镜头

图3-93　第一桥段分析第2个镜头

第3个镜头:中近景(改变机位),固定镜头。主人公正在专心地打字(图3-94)。

第4个镜头:中近景(机位同第2个镜头),固定镜头。主人公正在专心地打字,听见流浪狗的叫声(图3-95)。

图3-94　第一桥段分析第3个镜头

图3-95　第一桥段分析第4个镜头

第5个镜头：中景（改变机位），移动镜头。显示主人公背影，人物从画面右侧稍稍移动到左侧一点儿，然后返回原位置（又听见流浪狗叫声），移动到左侧，移动距离增大，然后移动镜头跟随主人公运动，又返回到原位（再次听见流浪狗叫声）（图3-96、图3-97）。

图3-96　第一桥段分析第5个镜头1

图3-97　第一桥段分析第5个镜头2

第6个镜头：中近景（机位类似于第4个镜头），固定镜头。主人公慌张地来来回回往窗外看，然后移动到画面右侧（图3-98、图3-99）。

图3-98　第一桥段分析第6个镜头1

图3-99　第一桥段分析第6个镜头2

这六个连续的组接镜头，景别以中近景为主，三个机位拍摄不同的角度，画面呈现出水平画面—纵深画面—水平画面交替的不同视觉构图。这组镜头语言的设计，镜头长短的变化、机位的变化、剪辑节奏的变化，充分体现出主人公慢慢开始焦虑的心理状态。

第15个镜头：全景，固定镜头。主人公从前景往后景门口跑去，打开最上面的门锁（图3-100）。

第16个镜头：中近景，固定镜头。主人公俯身打开最下面的门锁（图3-101）。

图3-100　第一桥段分析第15个镜头

图3-101　第一桥段分析第16个镜头

第17个镜头：中景，固定镜头。主人公打开门栓（图3-102）。

第18个镜头：全景，固定镜头。主人公打开门，往外奔去，又退回来，关灯。慌张地数数（主人公强迫症开关灯次数必须是三下）（图3-103～图3-105）。

图3-102　第一桥段分析第17个镜头

图3-103　第一桥段分析第18个镜头1

图3-104　第一桥段分析第18个镜头2

图3-105　第一桥段分析第18个镜头3

第19个镜头：中近景，固定镜头。主人公慌忙往窗外看（图3-106）。

第20个镜头：特写，固定镜头。垃圾车收集垃圾（图3-107）。

图3-106　第一桥段分析第19个镜头

图3-107　第一桥段分析第20个镜头

第21个镜头：中近景，仰视镜头。主人公犹豫是否要关灯（图3-108）。

第22个镜头：中近景，固定镜头。主人公犹豫是否要关灯（图3-109）。

第23个镜头：全景，固定镜头。主人公犹豫后，决断地奔向门外（图3-110）。

图3-108　第一桥段分析第21个镜头

图3-109 第一桥段分析第22个镜头

图3-110 第一桥段分析第23个镜头

这九个连续的组接镜头,把一个强迫症患者遇到紧急情况时的慌张、犹豫、焦急到最后决断的过程,通过不同角度、不同景别、不同节奏的镜头有机地联系起来,表达自然流畅。

2. 第二桥段分析

第1个镜头:特写,固定镜头。脚步往前景走来(图3-111)。

第2个镜头:中景,跟镜头。主人公从画面左侧往右侧走,前景蹦出零件(图3-112)。

图3-111 第二桥段分析第1个镜头

图3-112 第二桥段分析第2个镜头

第3个镜头:快速拉镜头。主人公看见被流浪狗弄得混乱的场景(图3-113)。

第4个镜头:近景。主人公吃惊地看(图3-114)。

图3-113 第二桥段分析第3个镜头

图3-114 第二桥段分析第4个镜头

第5个镜头:快速推镜头。闪动的电视屏幕(图3-115)。

第6个镜头:近景。主人公向左侧看(图3-116)。

图3-115 第二桥段分析第5个镜头

图3-116 第二桥段分析第6个镜头

第7个镜头：快速推镜头，特写（图3-117）。

第8个镜头：特写。主人公震惊地盯住一角（图3-118）。

图3-117 第二桥段分析第7个镜头

图3-118 第二桥段分析第8个镜头

第9个镜头：全景。主人公冲向沙发，再往左下角看（图3-119）。

第10个镜头：特写。主人公从后景奔向前景摔碎的钟表（图3-120）。

第11个镜头：全景。室内一片狼藉（图3-121）。

图3-119 第二桥段分析第9个镜头

图3-120 第二桥段分析第10个镜头

图3-121 第二桥段分析第11个镜头

第12个镜头：中景。主人公向左右看了一下，无从下手，然后从前景拿起电视机屏幕（图3-122、图3-123）。

图3-122　第二桥段分析第12个镜头1

图3-123　第二桥段分析第12个镜头2

第13个镜头：全景。电视屏幕随之掉在地面上（图3-124、图3-125）。

图3-124　第二桥段分析第13个镜头1

图3-125　第二桥段分析第13个镜头2

第14个镜头：推镜头，场景后移，主人公景别不变。他目视着前方，开始浑身颤动（图3-126）。

第15个镜头：全景。主人公转头看向流浪狗，然后走向前景右方（图3-127）。

图3-126　第二桥段分析第14个镜头

图3-127　第二桥段分析第15个镜头

第16个镜头：全景。主人公向纵深方向走去，翻箱找东西（图3-128）。

第17个镜头：中近景。主人公转身拿出电钻，眼睛看向流浪狗的方向（图3-129）。

图3-128　第二桥段分析第16个镜头

图3-129　第二桥段分析第17个镜头

第18个镜头：中近景。流浪狗吃惊地看着主人（图3-130）。

第19个镜头：中近景。主人公思绪繁杂地看着流浪狗，看着电钻（图3-131）。

第20个镜头：中景。电钻转动，指向害怕的流浪狗（图3-132）。

图3-130　第二桥段分析第18个镜头

图3-131　第二桥段分析第19个镜头

图3-132　第二桥段分析第20个镜头

在这个桥段中，第3、5和7个镜头，采用快速拉镜头和推镜头，同时利用镜头本身的旋转，创造出倾斜镜头的构图。这些视觉的变化，正好符合人物看见眼前发生的一切之后瞬间的震惊和心态的失衡。在镜头语言中，人物内心的情绪变化可以通过人物本身的动作设计和镜头语言特有的叙事和写意功能充分地表达出来，使观众从视觉和心理上对人物所处的境况感同身受。

四、关于音效的设计

利用视听手段呈现的作品，其最大的特点在于能够充分调动人类的视觉和听觉系统，利用两者的生理功能，发挥声音的空间感和真实感，在一个二维的屏幕上展现一个全方位的三维立体世界。音效从作用上来分类，可以分为两类：一类是指场景中存在的一切客观声音的环境音效；另一类是动作音效，指被拍摄的对象运动产生的各种声音，一般是特写的动作。如果从艺术创作角度来分类，音效主要包括两种形式：一种是客观音效，指场景中能够听到的一切声音，除了人物的对话和音乐；另一种是主观音效，指场景中听不见的音效，它只存在于剧中人物的意识中。

在这部作品中，有几处音效设计值得学习。

在餐厅吃饭这一桥段中，主人公又一次看见了窗外的流浪狗。这时时钟敲击的音效声，和头顶指针的显示速度一样，瞬间减慢了下来，并且声强增大，而周遭的环境音效

都消失了（图3-133）。这个音效的处理表现主人公瞬间忘记了周围的一切，只觉得时间都停止了，他只专注在流浪狗身上，心理产生了微妙的变化。同样，在雨夜的桥段中，两次雷声的设计，既是客观音效，又是主观音效（图3-134）。不仅渲染了凄凉的环境氛围，同时雷声也体现了主人公的心再一次被无家可归的流浪狗的遭遇所触动，起到了刻画人物心理的作用，为后面收留流浪狗做了剧情的铺垫。

图3-133　时钟音效　　　　　　　　　　　　图3-134　雷声音效

在拯救流浪狗这一桥段中，垃圾车的响铃声作为环境音效的时候，起到表现真实性和空间性的作用（图3-135）。作为主观音效的时候，声响越来越急促的频率，和主人公迫切想要冲出去救流浪狗的焦急、急迫的心情相吻合。同时，这个音效在室内镜头和室外镜头两个空间中反复出现，利用声效剪辑的方法，连接不同的时空。

在夜晚的混乱场景这一桥段中，当表现主人公极度愤怒的时候（头顶的四格数字达到了最高值9999），其头戴的显微镜发出的无规律，并且声强增大的机械晃动声，加上拉镜头时急速"唰"的非环境音效，把主人公愤怒、震惊的心理状态体现得淋漓尽致（图3-136）。

图3-135　环境音效　　　　　　　　　　　　图3-136　机械音效

04 第四章
数字互动体验化设计

**Digital
Interactive Experience
Design**

第一节　数字互动体验化设计概述

一、互动体验类的数字影像艺术设计和传统艺术设计最重要的区别

1. 交互性

交互即交流互动，是人与人、人与物之间彼此联系、相互作用的过程。"互动"一词既是心理学名词又是社会学名词。作为心理学名词，其指大脑每个功能系统能够各自产生相对独立的意识，各个功能系统以及样本、意识是构成心理活动的因素，这些因素各自独立发挥作用，各个因素相互作用、相互影响、相互制约，产生各种复杂的心理活动。作为社会学名词，互动是在个体与个体或者群体与群体之间，通过某种传播手段相互依赖作用而产生的心理变化。这种变化有积极的，也有消极的。

对于互动体验类数字影像艺术设计的作品来说，人和数字作品之间具有双向信息传递的功能，即不仅可以向用户演示信息，而且允许用户向程序传递一些控制信息，这就是我们说的交互性。它改变了用户只能被动接受信息的局面，用户可以通过键盘、鼠标等来控制程序的运行。交互性可以通过可视的交互图标来实现，它不仅能够根据用户的响应选择正确的流程分支，而且具有显示交互界面的能力。交互性也可以通过行为来实现，传感系统根据肢体运动的频率、速度等进行信息采集，再把数据生成的结果通过影像的方式反馈给人们。科学家们已经开始研究通过人的意念来控制计算机程序，这将彻底解放我们的肢体。

2. 虚拟性

互动体验类数字影像艺术作品通过"虚拟"的形式进行展示。这种虚拟既可以是人物，也可以是场景。例如以日本虚拟歌手"初音未来"为主角的系列虚拟人物演唱会（图4-1、图4-2）；又如2019年在巴黎光之博物馆举办的《梦见日本，漂浮世界的映象》数字媒体艺术展览中，参观者完全沉浸在梦幻般的、美轮美奂的日本浮世绘的虚拟光影场景之中（图4-3）。虚拟现实中的"现实"是指存在于世界上的任何事物或环境，它可以是实际上可实现的，也可以是实际上难以实现的或根本

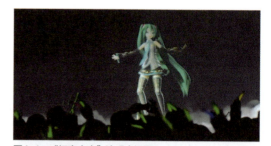

图4-1　"初音未来"演唱会场景2

图4-2　"初音未来"演唱会场景3

图4-3 《梦见日本，漂浮世界的映象》数字媒体艺术展览

无法实现的。而"虚拟"是指用计算机生成的意思。因此，虚拟现实和增强现实是指用计算机生成的一种特殊环境，人可以通过使用各种特殊装置将自己"投射"到这个环境中，并操作、控制环境，实现特殊的目的，也就是说人是互动体验类数字影像艺术作品的实际控制者和主宰者。

二、数字互动体验化设计与传统互动体验化设计的不同

在中国古代传统的日常生活领域中，具有交互性、娱乐性的活动形式多种多样，从风筝、空竹、围棋这些日常游戏到蹴鞠这种群体性项目不一而足（图4-4）。这些交互娱乐的思想，借助21世纪的科技创新，以及数字技术与各个学科领域、行业的交叉融合，把人类带进了跨界整合的时代。在这个时代，多感官交互的沉浸式体验、对自己情绪状态意识的情感体验以及人类自身对娱乐追求的本能体验，通过数字技术产品的研发，得到了前所未有的发展。数字互动体验化设计离不开技术的开发，包括计算机技术、通信技术和信息处理技术等各类信息技术的综合应用技术，以及数字信息的获取与输出技术、数字信息存储技术、数字信息处理技术、数字传播技术、数字信息管理与安全等。数字互动体验化设计给人们带来了更新鲜、更有趣，甚至更深刻的现实体验（图4-5）。

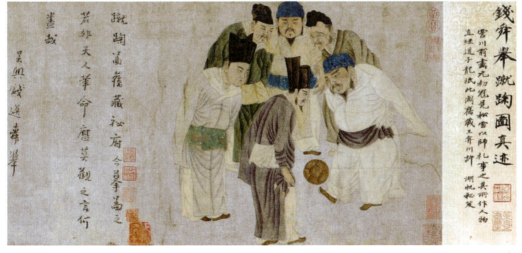

图4-4 （元）钱选临摹《宋太祖蹴鞠图》

（a） （b）

图4-5 非可触式交互装置（王静雅）
注：数字灯光装置根据人的身体距离的远近而产生忽明忽暗的灯光效果。

1. 交互方式的改变

相对于传统互动体验化设计而言，数字互动体验化设计首先是交互方式的改变。1964年，加利福尼亚大学伯克利分校博士道格拉斯·恩格尔巴特（Douglas Engelbart）和美国计算机科学家艾伦·凯（Alan Kay）发明了鼠标。1973年，施乐公司帕洛阿尔托研究中心发明了世界上第一台运用图形化用户界面操作系统的微型计算机，取名"Alto"（阿尔托）。这两项技术产品的发明，改变了只能利用键盘向计算机发出命令、输入数据的方式。我们只需动动手指，就可以和计算机进行人机交互操作。图标识别和用户界面功能的日趋完善，使得人机操作更加人性化。随着触摸屏技术的研发，人机交互方式又实现了一次重大飞跃，传统的鼠标键盘输入信息的垄断地位在某些场景中被替代。触屏输入拉进了人和冰冷的数字产品之间的距离，使之使用时更有温度、更直观、更方便。

无论是鼠标键盘交互还是触控交互，都是强调以人为中心的交互方式，随着计算机技术以及接收设备、传感设备的发展，人机交互方式再一次发生了质的飞跃。计算机可以通过感应人的行为方式来进行体感交互，包括人的声音、动作、体温等。如果把鼠标键盘交互和触屏交互认定为二维交互方式的话，那么体感交互实现了深度信息采集，可以把它认定为三维交互方式。如果把鼠标键盘交互和触屏交互认定为"有触觉"的交互体验的话，那么体感交互就是"无触觉"的交互体验。体感交互系统通过摄像传感技术，捕捉人的肢体动作和手势，甚至是人的表情，如简单的自然肢体运动，包括挥手、摇头、转身、前进、后退、起立、蹲下等动作，以及复杂一些的旋转、大幅度跨越等动作。现今捕捉系统的敏感度越来越高，包括人面部的微表情（面部识别系统），都可以进行人机交互。对于肢体有生理缺陷的人来说，这项功能的开发对于他们的生活质量的提高无疑有很大的帮助。21世纪初，麻省理工学院研发出新技术，可以人机体感交互隔空对物体进行控制，实现了人类肢体功能的延伸（图4-6）。体感交互设计把运动、娱乐、教育、旅游等行业融入我们的日常生活中，同时提升了人类对于艺术性、观赏性、趣味性的全方面体验感。体感交互系统充分发挥了"机器"对人的"感知"，人类的各种行为信息会有意识或无意识地被接收、采集、分析和归纳，从而与"机器"进行交流和沟通。

语音识别系统实现了人和计算机或者数字产品的对话,最终让信息的交互真正回归到人类最原始的交互方式——说话,由此解放了我们的双手。人机对话目前是人工智能领域最具挑战性的任务之一。目前人机对话可以实现简单的功能性对话,如何实现人的深层次需求,如情感需求,或者更深层次的文化需求,还需要科研人员的研发。除此以外,体温识别系统的技术发展日臻成熟。2020年新冠疫情期间,智能测温AR眼镜亮相杭州,在景区人流量大的室外场所,大家无需排队,工作人员就可高效地检测到体温不正常的人员,从而立即进行预警处理。智能测温AR眼镜能够主动捕捉人体红外线,避免接触,安全性能高。

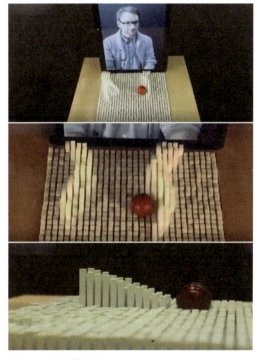

图4-6 肢体功能延展

2. 体验方式的升级

艺术是人类特有的、充满活力的创造性活动。艺术在本质上是人类由生存到体验,最后运用符号创造出来的一个超越性的自由的精神世界。那么艺术设计也是一种创造性活动,类似于艺术的活动,同时又是一种针对目标问题求解的活动,类似于逻辑性的科学活动,同时又反映委托人和用户所期望的东西,类似于经济活动。无论是艺术活动还是艺术设计活动,都有一个共同的、重要的环节,就是信息接收主体——人的体验。在体验的过程中,或得到感官体验,或得到行为体验,或得到情感体验,或得到思维体验。最终完成艺术作品从创作到接收再到体验的全部过程。相比较于传统艺术或艺术设计作品,数字影像艺术作品的体验感会更加强烈,这种体验感的升级正是数字媒体技术为我们打开了虚幻成"真"的新世界。

(1)感官体验的升级。感官体验包括视觉、听觉、触觉、味觉与嗅觉等知觉器官的直接体验。在传统艺术或艺术设计作品中,体验感基本来自人本身的联觉效应。联觉效应是各种感觉之间产生相互作用的心理现象,即对一种感官的刺激触发了另一种感觉的现象。比如,红色可以使人联想到辣,这是视觉和味觉的联觉;再如红色可以使人联想到热,这是视觉和触觉的联觉。而在数字影像艺术或设计作品中,可以通过

灯光处理、材质处理或者声音处理，结合数字技术来营造出逼真的自然环境和人造环境。荷兰艺术家利·萨克维茨（Leigh Sachwitz）建造了一个房子，人坐在里面可以体验从晴天到淅沥小雨到暴风雨再到雨过天晴的整个过程。房子的墙体能够在视觉上把自然界不同程度的风雨元素进行抽象化，将之概括成点线面相结合的画面，元素的动态变化构成的景象结合自然音效，让坐在屋子里的人如同正在经历风雨一般（图4-7）。

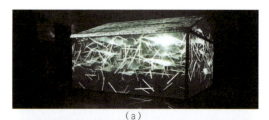

(a)

(b)

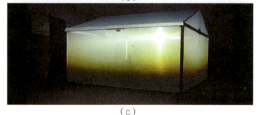

(c)

图4-7　感官体验设计

（2）行为体验的升级。行为体验指通过人的行为举止进行人机交互，从而完成与数字影像艺术作品交流的整个体验过程。肢体语言是人类最原始的交流方式之一，婴儿对世界的探索学习就是通过肢体模仿和反复的练习达到可以社交的目的。在传统艺术或艺术设计作品中，行为体验相对较弱，但是在数字影像艺术或设计作品中，随着捕捉设备、传感设备和接收设备技术的不断升级，可以实现对微动作和剧烈运动这两个极端动作的精准捕捉。目前行为体验设计越来越受到重视。众所周知，运动和任何形式的快感都可以产生让人快乐和年轻的内啡肽，即使是一个简单的微笑也可以产生相当量的该物质。数字影像艺术可以让我们沉浸在内心的愉悦感中，可以成为快乐的源泉。例如 *Paracloud* 是一个利用行为进行交互的装置作品，参观者通过踩踏或者行走在带有传感器的地垫上，引发装置系统，使室内的装饰云能够随着节奏发出亮光（图4-8）。

(a)

图4-8 交互装置 *Paracloud*

（3）情感体验的升级。在感官体验中，我们提到了感官与感官之间的联觉效应。同样，感官与心灵之间也会产生情感的交流和共鸣，从而使我们能够关注到自己的各种内在的情绪和情感意识的变化，比如代表情绪的喜怒哀乐，代表情感的亲情、友情、爱情等。数字影像艺术作品的特征之一就是沉浸式体验，全方位、立体地构建出或真实或虚拟的体验空间。人的所有感官系统都能参与到艺术活动中，人们能够切身感受到艺术作品所要传达的信息内容，从而得到情感上的共鸣。在传统的艺术形式中，我们和作品保持在各自的空间维度中，而在数字影像艺术作品中，我们和作品合二为一，不仅仅与之产生空间上的交集，也有与作品之间的互动，从而体会到更深刻、更具体的亲和体验、归属体验、道德体验和审美体验（图4-9、图4-10）。

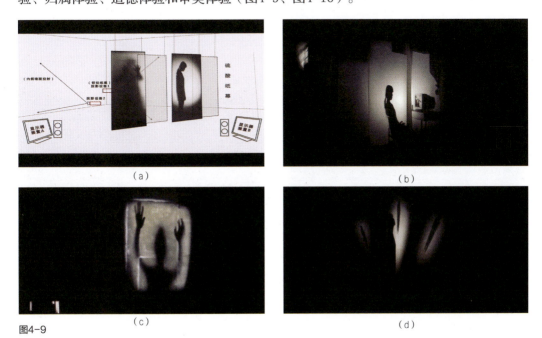

图4-9

（e） （f）

图4-9 学生作品 密闭空间影像投影《IMAGINAL.LIFE》（郭雅婷、张蕴璐）

注：整个装置呈现在无光源的狭小空间内，表演结合真人与投影人物的互动，展现当下人的困惑、迷茫与挣扎。逼真的音响效果、幽闭的环境，使得观赏者如同影像中的人物一样压抑与无助，从而更加切身地体会到作者想要表达的意图。

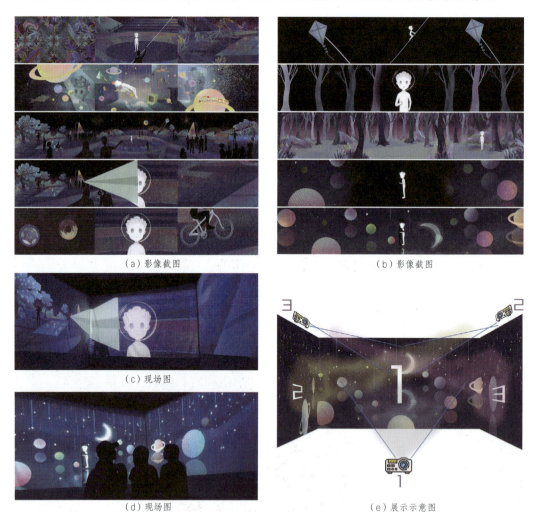

（a）影像截图 （b）影像截图

（c）现场图

（d）现场图 （e）展示示意图

图4-10 学生作品 半沉浸式投影《我的世界》（耿斓、谭鑫、崔亚欢）

注：《我的世界》的主人公是一名自闭症儿童，终日畅游在只有自己的世界里，感受着常人或许不能理解的喜怒哀乐。突然，他被烟花装置拉回现实……该作品采用半沉浸式投影动画，向参观者展示自闭症儿童这一群体，还原自闭症儿童对世界的感受，表达出陪伴与呵护是关爱自闭症儿童最好的方式这一观点。

第二节　游戏概念设计

自古以来，游戏伴随着人类的发展，从婴儿时期开始，孩子们就慢慢通过各种形式的娱乐游戏或游戏产品来学习知识、训练技能和掌握社交经验。数字技术时代的游戏设计，在相较于传统游戏重视娱乐性的前提下，更加强调游戏的跨界性、多元化和场景深度化。

在当今经济信息发展如此迅猛的时代，数字游戏设计的功能不仅仅是为了愉悦玩家，而是在此基础上更加强化了各领域行业的非商业或商业的跨界渗入。玩家在全身心投入游戏时，会潜移默化地接收艺术家的观念想法或者商家的营销信息，在未知性和好奇性的驱使下，玩家通过不断的升级，强化被接收的信息内容。正是由于跨界的原因，数字游戏设计在主题上以开阔的视野吸纳着各个领域的知识内容，在题材的广度上和深度上深入挖掘，甚至触及了一些冷门的、受众小的行业，从而使数字游戏的受众人数越来越庞大，目标人群越来越精细化。比如动作类游戏细分为动作冒险类、动作街机类、格斗类、跑酷类、迷宫类、跳台类等；冒险类游戏细分为图片冒险、角色扮演冒险、多人在线角色扮演、生存类、恐怖类等。

故事、规则、视觉与感觉、时间、节奏、冒险、奖赏、惩罚，一切玩家要体验的东西都是游戏设计师的职责。任何一款游戏从游戏策划、视觉制作、程序制作到项目管理、发行，都需要多专业团队合作。其中与数字影像艺术关系最密切的，是视觉方向的概念设计与制作，包括原画组、建筑场景、角色、骨骼动作、粒子特效、地形编辑、UI（用户界面）、游戏图标等。

针对游戏角色、场景、道具设计，首先要准确理解设计的意图，准确把握人类的情感诉求，做出相对应的方案。其次根据确定的方案，确立设计风格。设计风格并不是设计元素或形体无意义的堆砌，而是有意识地对相关文化、现实物体、具象抽象形态进行组合、变形、破坏、联想、夸张、个性化、重复、节奏等。最终利用数字影像技术软件将其呈现出来（图4-11～图4-15）。

（a）　　　　　　（b）

图4-11　游戏角色设计（陈曦、张宁珊）

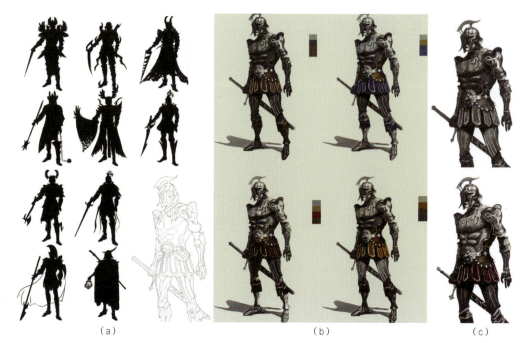

（a） （b） （c）

图4-12 游戏角色设计（高静怡）

（a）服装设计元素参考图与效果图

（b）角色效果图与草图

（c）动势草图与动势效果图

（d）服饰、道具元素参考与角色三视图

图4-13 学生作品《SILVER SKY》横版2D游戏美术设计（魏来）

(a)

(b)

图4-14 学生作品《爱丽舍》概念场景设定(崔悦)

(a)

(b)

图4-15 学生作品《future antiquities》概念场景设定(吴东阳、王方圆、曲科懿)

第三节　交互装置艺术设计

交互装置艺术设计主要指在博物馆、美术馆、游乐场和大型购物中心等公共空间展出的作品，它也是数字影像艺术美学特征的集中体现。交互性是数字影像艺术的重要特征之一，从此观赏者不再作为旁观者来欣赏视听作品，而是作为主动者参与其中，这一特征改变了传统艺术的传播方式。

一、立面投影

立面投影装置艺术是利用投影仪的成像原理，将数字艺术作品呈现在一个物体的立面上。随着投影设备、制作软件等相关技术的升级发展，投影面积也随之增大，而且清晰度也越来越高。这就使得建筑外部投影具有强烈的视觉效果，给观赏者以震撼人心的体验感。随着数字技术不断升级，将投影投射在水幕上也成为现实，日本创作团队TeamLab甚至将绚烂的投影呈现在海浪上，赋予海浪新的艺术美感。

室内立面投影《零度接触》以新媒体空间影像的创作方式，通过城市印痕和时间视角两个线索，探索影像与空间的关联。这种关系涉及文化历史、时间空间、当下生活等。在城市现代化进程中，曾带有显著地域特性和时代特性的建筑和街区大量消失，城市空间越来越趋于雷同，一场现代主义乌托邦梦醒之后，出现一种不知身处何处，又无谓何处的茫然和尴尬。展览的形式也打破了传统影像展中单一屏幕的展映方式。在长达8m的桌面上，摆放有多个角度各异、大小不同的纸盒，通过新媒体的投影拼贴和投影矫正技术，用7台投影仪将影像从不同角度投放到长桌面以及纸盒的不同面上。多个画面上的影像彼此关联又相互独立，同时还能与桌面之外的一个独立大屏幕上的影像进行内容互动。观众在展览现场可以有多个视角关注欣赏，并且立体空间的投影方式会很自然地带动观众走动以便其观看空间影像的全貌，展览在追寻概念表达的同时，也尝试更为新颖独特的新媒体展示方式（图4-16）。

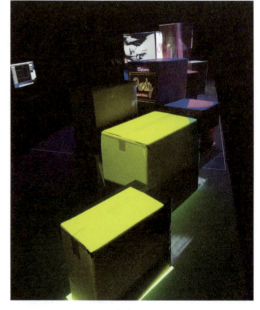

（a）

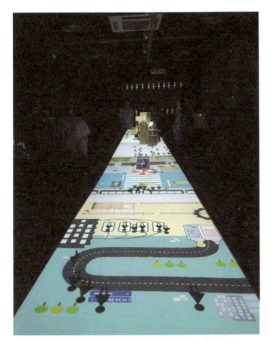
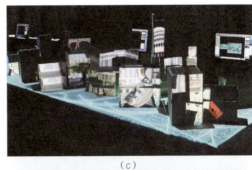
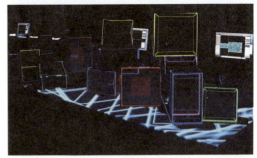
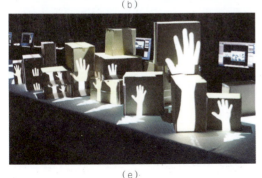
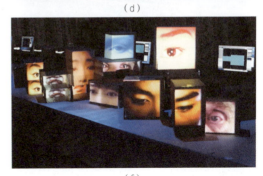

(b) (c) (d) (e) (f)

图4-16 室内立面投影《零度接触》（2016级动画媒介工作室、新影像工作室学生联合作品）

建筑投影《BOOM·幻》是以已经废弃的大连水泥厂建筑为样本进行艺术化再创作的作品。大连水泥厂曾经是东北老工业生产的建筑区，如今从这些旧厂房中依旧可以感受到当年的风采。梦幻、现代、科技、无限创意的艺术影像附着在曾无限风光的建筑上，是对过去、当下与未来发展的思考（图4-17）。

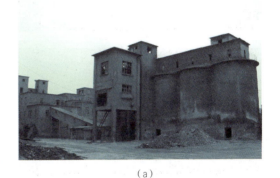

(a)

图4-17

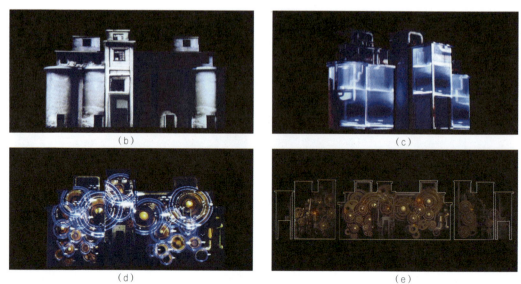

图4-17 学生作品建筑投影《BOOM·幻》（周紫薇、程昱思、刘景芳、赵也娜）

建筑投影《达里尼市政厅》的主体建筑为达里尼市政厅，始建于1898年，曾为大连自然博物馆旧场馆。达里尼市政厅见证了大连百年的城市发展。每一组影像的呈现都是对建筑本身历史的回忆（图4-18）。

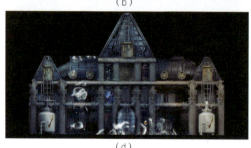

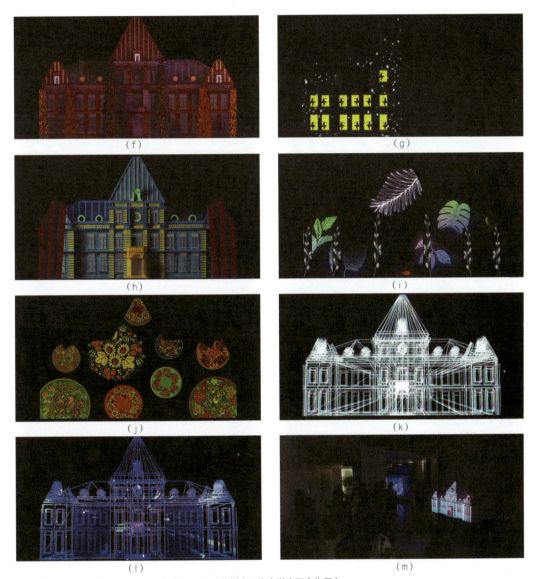

图4-18　建筑投影《达里尼市政厅》（2016级动画媒介工作室学生联合作品）

二、大型室内投影

近几年大型室内投影主要在博物馆、美术馆或者大型购物中心中出现。作品充分利用场馆内的建筑立面，进行全包围式的封闭展示，观赏者置于其中，犹如作品的一份子融入设计中，这种身临其境的体验感，使观赏者的立体感知、色彩感知和空间感知都进一步加强。2019年梵高沉浸式裸眼VR互动展在北京展出，沉浸式展厅将梵高的艺术作品呈现在大型室内的墙面、顶棚和地面，赋予观众全方位的观影体验。结合音乐、光和

VR技术，参观者仿佛走进了梵高的世界，领略他独特的艺术魅力（图4-19）。大型室内投影对于传播艺术文化、丰富大众精神文明生活具有良好的推动作用。2021年巴塞罗那理想数字艺术中心举办了"克里姆特——沉浸式体验"艺术展，利用最新的数字影像视听技术，用独特的装饰图案、神秘的色彩和富有哲理的绘画内容，带领人们重温奥地利象征主义画家古斯塔夫·克里姆特（Gustav Klimt）的艺术世界。现在国内很多博物馆、巨幕剧场也推出了各种主题的大型室内沉浸式展览，展现博大的中国文化与悠久的历史文明。

（a）

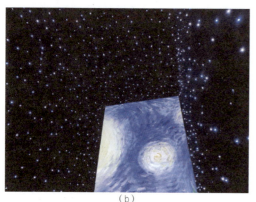
（b）

（c）

图4-19　2019年梵高沉浸式裸眼VR互动展

三、可触式交互装置

可触式交互装置类似于触屏交互，观赏者可以随意地触碰作品，从而使作品形态发生改变，继而完成作品的最终呈现。2011年"四季故宫"新媒体艺术展在中国台北华山文创园区开幕。在展览中，观众可以与古人的画作（投影影像）相接触，产生交互效果。比如观众脚踩荷花的投影，就会欣赏到宋代冯大有《太液荷风图》中鱼儿游动、水波微澜的自然景象（图4-20）。观众只需触碰元代画

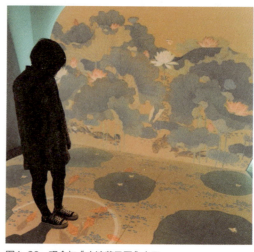

图4-20　观众与《太液荷风图》交互

家赵孟頫的《鹊华秋色图》画作中的任何位置，都可以点亮局部，欣赏画家对于山水细节的描绘与笔触的处理（图4-21）。

图4-21 观众与《鹊华秋色图》交互

四、非可触式交互装置

非可触式交互装置是通过传感器捕捉观赏者的声音、视线、表情、肢体动作、姿势等来与计算机进行"对话"的，可改变作品的形态。德国创作者蒂姆·约克尔（Tim Jockel）探索舞蹈与数字交互技术的关系，创作了互动影像舞蹈 HYPRA。舞者的表演与抽象影像的结合产生了合二为一的动态美。《交互鼓乐俑》精准地还原了文物的表情、神态、细节和材质，将憨态可掬、生动传神的文物再现。其采用"kinect"体感交互技术，文物形象可跟随鼓点的节奏进行肢体舞蹈。设备采集的动作信息呈现在鼓乐俑动画上，使其随着观众一起翩翩起舞。虚拟现实技术使固态文物形象"活"起来了（图4-22）。《烟火交互装置》通过捕捉打火机的声音，产生炫目的烟花效果，使人仿佛置身于热闹的节日气氛中（图4-23）。

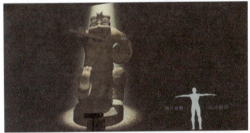

（a）启动页面

（b）肢体交互

（c）交互效果

图4-22 学生作品《交互鼓乐俑》（张鹏）

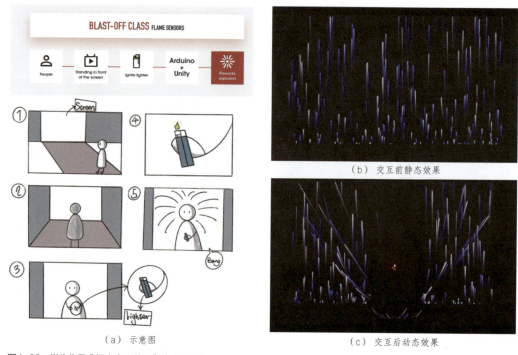

（a）示意图　　　　　　　　　　　　（b）交互前静态效果

　　　　　　　　　　　　　　　　　　（c）交互后动态效果

图4-23　学生作品《烟火交互装置》（陈佳钰）

五、可移动设备控制交互装置

　　可移动设备控制交互装置是通过第三方设备，比如手机、遥控设备等，在现场或者远程进行人与数字影像艺术作品的交互。尤其是现今手机APP（应用程序）的开发，使参与者可以利用APP中的功能，创作属于自己的数字影像艺术作品。来自加拿大多伦多的数字艺术家艾利克斯·梅休（Alex Mayhew）将安大略艺术馆永久收藏的九幅作品与数字影像技术结合，参观者将手中的可移动设备对准画作，屏幕中就会生成画中人物形象和当下设计风格相融合的动态作品。其将传统绘画与现代设计思维相结合，利用新技术呈现了新的艺术样态（图4-24）。

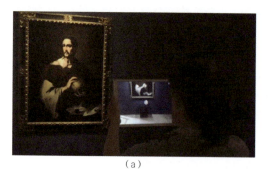

（a）　　　　　　　　　　　　　　　　　（b）

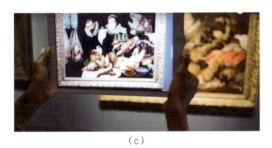

(c) (d)

图4-24　数字艺术家艾利克斯·梅休作品

第四节　虚拟现实、增强现实和全息影像技术

一、虚拟现实和增强现实

　　虚拟现实技术（Virtual Reality，缩写为VR），是20世纪发展起来的一项全新的实用技术。虚拟现实技术利用了计算机、电子信息和仿真技术。虚拟现实是一种能力，能让一个（或多个）用户在虚拟环境中执行一系列真实任务。用户通过在虚拟环境中与系统互动和交互反馈，进行沉浸感的模拟。增强现实技术（Augmented Reality，简称AR），是一种将真实世界信息和虚拟世界信息"无缝"集成的新技术。增强现实的目标是通过添加与真实环境相关的数字信息来丰富对该环境的感知和认知。这些信息通常是视觉，有时是听觉，少部分是触觉。

　　20世纪60~80年代，随着计算机科学的出现，合成图像中的3D建模、操作和算法、光照处理以及交互系统的头戴式显示器等得以发展，虚拟现实技术进入技术基础阶段。在之后的10年时间，虚拟现实技术进入技术发展阶段，特点是3D交互技术发展迅速。1990~2000年，虚拟现实技术开始进入其他领域，包括除了军事以外的航天航空、汽车、海事等领域。同时可操作性的实验，使电子游戏行业开始预见虚拟现实技术的潜在价值。2000~2010年，虚拟现实技术进入工业成熟阶段，向维护和培训发展。这一时期最重要的变化是，认知科学领域开始研究这一未知领域，同技术开发人员合作，考虑人和应用程序相关联的新思维方式。在这一时期，增强现实技术也开始在医疗行业进行试验。自2010年以后，虚拟现实技术和增强现实技术开始进入大众普及阶段，这是一场巨大的变化，使VR-AR技术不再是专业用户的独有品，普通大众成为庞大的用户群体。打破了只有少数专业领域才能应用的格局，扩展到了社会的各个领域，甚至进入人们的日常生产生活中。

虚拟现实技术可以提供一个虚假的真实环境来欺骗大脑。比如，我们梦想成为一名F1赛车手，但我们不可能去真实的场地体验驾驶赛车在赛道上驰骋的速度感和刺激感。那么，我们可以通过虚拟现实技术模拟驾驶赛车的体验。先从视觉上就要有坐在"赛车"里的感觉，图像的高质量、大尺寸，使我们完全沉浸其中。然后要有真实的驾车体验。我们在"驾驶"赛车的过程中，不仅要体验重力加速度，还要感受轮胎的变形、温度变化以及转动方向带来的冲击感等。这些都需要虚拟现实技术通过模拟真实赛车的物理原则和计算大量的数据来完成。这种不真实的再现，可以让我们真正体验驾驶赛车的感受。

虚拟现实技术和增强现实技术应用在艺术或者艺术设计上，为我们打开了"梦想成真"的大门。如果之前我们的奇思妙想还仅存在于文学作品、静态艺术作品和电影、动画、游戏中，那么现在我们将完全浸没在一个完全增强的、不确定的、混合的、虚实的世界中。它让我们远离和逃避现实，通过可控的方式，让事物按照自己的意愿在幻想的环境中向前发展。

沉浸感是虚拟现实技术和增强现实技术的基本特征之一。沉浸感是将用户置身于一个结合影像、声音和实时动感渲染的逼真的、几乎难以分辨真伪的模拟环境中。国外的数字媒体设计者曾制作"虚拟卢浮宫"的数字化应用，利用计算机生成一个逼真的三维虚拟仿真的卢浮宫环境，使用者置身其中，可以通过与媒体的交互进行任意的浏览，加上声音、声效的配合，达到人与环境视听的统一。国内也进行了"虚拟故宫""虚拟海洋世界"等集参观、科普于一体的数字虚拟的制作。谷歌推出全球第一家虚拟博物馆，将散居在世界各地的36幅约翰内斯·维米尔（Johannes Vermeer，17世纪荷兰著名的风俗画家）的作品在虚拟博物馆中展出，虚拟现实技术制作使人如同身临其境，人们可直接感受到艺术带来的精神享受（图4-25）。研究人员已经开始研发，通过各种传感器将视觉、听觉、触觉、味觉等多种感知集结在一起，以创造更加逼真的虚拟现实环境。人类沉浸感的体验是所有感官的整体幻觉。人类的感知系统极其复杂，要使人做到

（a）

（b）

(c) (d)

图4-25 虚拟博物馆

完全的沉浸,需要将所有感知系统的信息完美结合在一起。目前,在视觉和听觉的感知开发上,研究人员投入了大量的试验和创作,将来会出现更多与触觉、前庭觉、本体感知有关的技术开发。具有沉浸感体验的虚拟现实技术和增强现实技术的应用范围越来越广泛,如游戏、演唱会、教育、电商、医学、旅游、社交等。《VR——让世界更加充满生机》是一款介绍概念车外观与性能的VR商业应用。观者需要佩戴头戴式VR眼镜,镜中展现震撼的全景视频,使人们完全沉浸在虚拟的世界里,切身体验产品的性能(图4-26)。

(a) (b)

图4-26

(c)

图4-26　学生作品《VR——让世界更加充满生机》（谷悦、杨岚）

　　交互性是虚拟现实技术和增强现实技术的基本特征之二。它是用户和程序相互作用的结果，就是一个输入输出的过程。用户在模拟的环境中，技术系统捕捉用户发出的指令信息（比如行为动作、声音等），将其输送给虚拟环境，之后再把结果以多感官体验的方式反馈给用户。比如，我们在模拟环境中触摸一个虚拟物体，这时我们的手会感觉到所触物体的质感、温度等，而且我们还可以抓取物体进行移动。

　　实时性是虚拟现实技术和增强现实技术基本特征之三。实时性是指当用户给出信息指令时，系统能够在限定时间内做出反应。当用户通过肢体运动做出踢球的动作时，位置跟踪系统、动作捕捉系统及时获取相关数据输入到计算机中，然后迅速计算出所需的结果，并将数据及时输出到相应的场景，流畅快速地让用户接收到信息，传感器延迟、计算延迟、反应延迟等都会减弱用户整体的感官体验感。

　　创想性是虚拟现实技术和增强现实技术基本特征之四。联想集团曾经有一句广为流传的广告语：人类失去联想，世界将会怎样？想象和创造永远是人类向前发展的动力。人类所构想的任何非现实、非真实的影像，因自身生理极限而不可做到的行为动作，在虚拟现实技术和增强现实技术所呈现的虚幻混合世界中，我们都可以看到、听到、触摸到，我们可以像鸟儿一样自由飞翔，像鱼儿一样遨游海洋。法国艺术家安娜·兹利亚耶娃（Anna Zhilyaeva）以空气为画布，利用虚拟现实技术为画笔进行绘画，打破传统绘画对材质的限制，同时也使得绘画不再局限于二维的展现，而是呈现出全景的绘画视觉观赏效果（图4-27）。游戏开发师维克多·韦伯（Victor Weber）研发了一款增强现实游戏，名字叫

《神奇动物》（Strange Beasts）。人们可以根据个人的喜好创建属于自己的虚拟宠物，宠物可以与主人玩耍，甚至可以终身陪伴主人，使人在情感上有所依靠并产生一定的心理安全感（图4-28）。

（a）

（b）

（c）

图4-27 虚拟现实绘画（安娜·兹利亚耶娃）

（a）

（b）

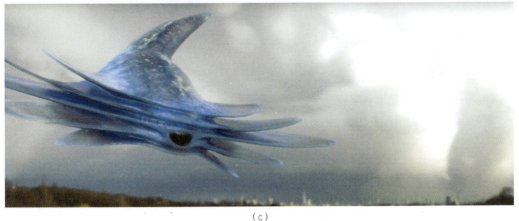
（c）

图4-28 增强现实游戏《神奇动物》（维克多·韦伯）

人类科学技术不断发展，虚拟现实和增强现实绝对不是技术与艺术发展的终点，而是刚刚起步。近几年智能硬件之父多伦多大学教授史蒂夫·曼恩（Steve Mann）提出了"介导现实"这一概念，其全称为"Mediated Reality"，简称MR。介导现实结合了虚

拟现实和增强现实,正如一部智能手机结合了电话、记事本、随身听等的功能一样。介导现实也会为数字影像艺术的发展提供新的方向和可能性。

二、全息影像技术

全息影像技术是一种在三维空间中投射三维立体影像的显示技术。全息影像技术和虚拟现实技术、增强现实技术不同的是它不用佩戴眼镜,使裸眼观看虚拟三维立体影像成为现实。全息影像技术是投影的艺术,它需要依靠介质来呈现影像。最初影像呈现角度单一,慢慢出现了270°三面全息成像,如今360°全息影像也成为现实。观赏者可以从任意角度、任意侧面去欣赏观看。2015年中央电视台春节联欢晚会采用了全息影像技术,在李宇春演唱歌曲《蜀绣》时,舞台上出现四个惟妙惟肖的李宇春形象。还有利用这项技术将我们怀念的人重新呈现在我们面前的案例,例如邓丽君的虚拟影像和周杰伦"隔空"对唱,宛如"复活"一般。未来全息影像技术将覆盖我们生活的各个领域。我们可以利用它来展现民族面貌,传承历史文化;利用它普及自然科学知识(图4-29);利用它为医疗提供可视化数据(图4-30);等等。它可以让已经消失的东西"再现",让纯粹的幻想"呈现"。

(a) (b)

图4-29 全息影像动物

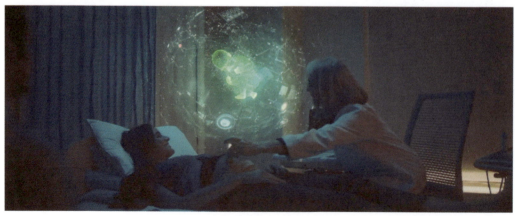

(a)

(b)

(c)

图4-30　美国佛罗里达医院（Florida Hospital）概念宣传片

第五章 自媒体设计

We Media Design

随着互联网的快速发展和移动智能终端的不断普及，自媒体应用平台如雨后春笋般大量涌现。在微信上与朋友聊天，在抖音刷原创小视频，在小红书上看最近出现的网红打卡地，当下，自媒体已经逐渐成为人们生活中不可或缺的一部分，人们把大量的时间消耗在自媒体带来的大千世界和浩瀚海洋当中。与我们生活息息相关的自媒体究竟是什么呢？

自媒体（We Media）又称"公民媒体"或"个人媒体"，是指私人化、平民化、普泛化、自主化的传播者，以现代化、电子化的手段，向不特定的大多数或者特定的个人传递规范性及非规范性信息的新媒体的总称。学术界对自媒体的定义众说纷纭，最早可追溯到2003年7月，美国两位学者谢因·波曼（Shayne Bowman）与克里斯·威理斯（Chris Willis）在美国新闻学会的媒体中心提出的关于自媒体的研究报告中对自媒体进行了明确、严谨的定义：自媒体是普通大众经由数字科技强化，与全球知识体系相连之后，一种开始理解普通大众如何提供与分享他们本身的事实与他们本身的新闻的途径。百度百科的解释如下：自媒体是普通大众经由数字科技与全球知识体系相连之后，一种提供与分享他们本身的事实和新闻的途径。自媒体可以分为狭义自媒体与广义自媒体。狭义自媒体指以个体为主体进行内容创作的、拥有独立账号的媒体。广义自媒体则要宽泛得多，不单单局限于个人创作，群体创作、企业账号等都可以算作自媒体。

第一节　自媒体的综合性

在进行自媒体设计时，作为创作者首先要认识到自媒体的综合性，既要注重其艺术特性又不可无视其巨大的商业价值，同时还要认识到其无可比拟的传播性。

一、自媒体的商业性

自媒体诞生的时间不长，但顺应了时代和经济的飞速发展，这注定其本身所具有的巨大商业价值。2015年国内的一批自媒体率先获得商业投资，由个体逐渐转向公司化、规模化运营，随着各大自媒体平台的成熟及红火，自媒体商业模式也逐渐形成并完善。在自媒体时代，受众不仅是读者、听众和观众，更是自媒体最充足的资源。受众带来的流量经过变现可以带来可观的商业利润。自媒体的商业模式主要分为广告营销模式、

内容付费模式、泛电商模式等。不管时代或者媒介形式如何变化，广告收入都是媒体的主要盈利来源。自媒体的广告收入主要来源于两个方面：推送、植入的广告以及平台分成。其中平台分成取决于作品的点击量、转发量及其他指标，这也是我们常常被鼓励"一键三连"的原因。对坐拥数十万乃至上百万粉丝的网络"大V"来说，广告分成是最为直接的变现方式。内容付费是自媒体时代一个独特的盈利方式，其主要方式有付费阅读、付费畅听、付费观看、付费问答等。人们的消费方式也从线下转为线上。但付费盈利对传播内容的要求比较高，以付费阅读为例，它既要求能利用简短的文章开头就吸引读者买单，也要保证读者在付费阅读后有所收获。另外，有些平台还兼备"打赏"功能，简单来说这是一种非强制性的内容付费，如果受众对内容满意，可以通过平台自愿给创作者在线支付价值不等的金钱，有时，是以金钱换购礼物的形式。当网络"大V"们的粉丝达到一定数量，且忠诚度和黏性有保证的情况下，会以此为基础进一步拓展电商业务。有的会自己开微店，有的会在自己主页置顶网店链接，也有的整合线上与线下，启用O2O（Online To Offline，线上带动线下）模式，这些都属于整合后的泛电商模式。

尽管自媒体具有广阔的前景和巨大的潜力，但我们应该看到，经过自媒体草创时期的喧嚣，大浪淘沙，除了少数网络"大V"依靠庞大的粉丝数量实现了流量变现外，绝大多数自媒体的盈利模式仍然非常单一化，生存艰难，广告收入是其主要途径，别说泛电商，平台分成都少得可怜，发展并不均衡。即使是广告收入，其竞争也非常惨烈，点击量是广告商决定是否投放广告的重要参考指标。在自媒体时代，人人都可以成为创作者，准入门槛低意味着数量的庞大，僧多粥少，供大于求，受众每天面对着海量的信息，真正能吸引人眼球的少之又少。对点击量的追求引发了恶性竞争，"刷量"等不正当行为的泛滥，不仅造成了自媒体市场的虚假繁荣，也破坏了自媒体的商业生态，是自媒体市场健康持续发展的巨大阻碍。面对这种局面，自媒体创作者自身应该认识到，输出高质量的内容才是硬道理。梳理一下变现能力强的网络"大V"，其共同点是有着清晰的内容定位和受众定位，持续稳定地推送精准内容，维持用户黏性，吸引广告投放。而要想做到持续的高质量输出，个人或者小作坊式的模式是难以为继的，组建分工合理的高质量团队是当下普遍采用的模式。同时，面对恶性竞争的现实，相关的法律法规还不健全，没有规矩不成方圆，需要推动立法来规范自媒体商业环境，以维护其健康的发展。

二、自媒体的艺术性

自媒体常常被认为是"摇钱树",其所带来的巨大商机和变现能力不容小觑,但如果仅仅是把它当作一件商品,不免低估了或者说局限了它的价值。自媒体的出现不仅改变了艺术传播方式,也促进了艺术的普及。

微博、微信、B站、抖音、小红书等各式各样平台的不断涌现,将原来单一传统的艺术传播方式的空间不断外延,增强了艺术传播的速度,其作品的时效性和广度令人叹为观止。在自媒体出现之前,提到艺术,普通人总有一种距离感,觉得那是书本上、美术馆里的阳春白雪,传统的艺术传播者往往来自权威的媒体或者具有学院派的背景,在进行艺术传播时不可避免地相对严肃或是带有居高临下之感,因而在传统媒体时代,艺术的普及性并不高。自媒体的出现,把艺术从庙堂之上拉到了普通人身边。具有自媒体时代特征的图文和视频传播方式改变了以往以文字为主的相当简单枯燥的传播方式,打破了以往普通大众欣赏艺术的壁垒,降低了准入门槛,使艺术传播不再曲高和寡,引发了大范围群体对艺术的兴趣和关注,促进了艺术的普及。自媒体的交互特性,使作者和接受者之间的交流和互动更加便捷和即时,在某种程度上创造了一种虚拟世界的平等。自媒体平台的艺术传播者,背景和出处更加复杂,草根艺术家和艺术权威都能找到展示自己的平台,艺术资源不再是少数权威的私有物,艺术传播也不再单一地屈从于传统精英化的传播逻辑,这促进了艺术话语权的下放,瓦解和分化了原有的艺术权力结构,体现了自媒体的开放及共享性。

以学生作品《克苏鲁的呼唤》为例,这是一个针对克苏鲁神话的科普类视频,作者尝试把神话中所表达的内涵和内核提炼出来,创作文案进行解读,再以短视频的方式呈现。我们可以看到作者首先设立了一个活泼的人格化的形象"小牧童",这个虚拟形象以轻松幽默的口吻侃侃而谈,语言生动活泼,拉近了与观众之间的距离,同时在适当的时候抛出问题,吊起观众的胃口,激起他们的好奇心和参与感,一步步引领观众遨游神话的世界(图5-1)。

各位观众老爷们,大家好!我是喜欢克苏鲁的小牧童,今天继续给大家带来作死的人类妄图掀开克总面纱的故事。我们之前说到一块怪异的泥塑浮雕和做着诡异梦境的年轻人搅弄着祖叔父的心弦,而接下来"我"翻阅到的第二本手稿,则讲述一个更为离奇的故事。时间要追溯到17年前的1908年的一场关于考古学的年会,在圣路易斯召开。而

祖叔父资质较深,有着举足轻重的地位。许多圈外人士也是慕名而来,而其中的一位督察迅速吸引了大家的目光。这位督察名叫约翰·雷蒙德·勒格拉斯,对考古学本不感兴趣的他,为公务所累来拜访祖叔父,这个中年人相貌平平、衣着朴素,是什么让大家偏偏对他有所留意呢?

——引自《克苏鲁的呼唤》漫画解说第三话文案

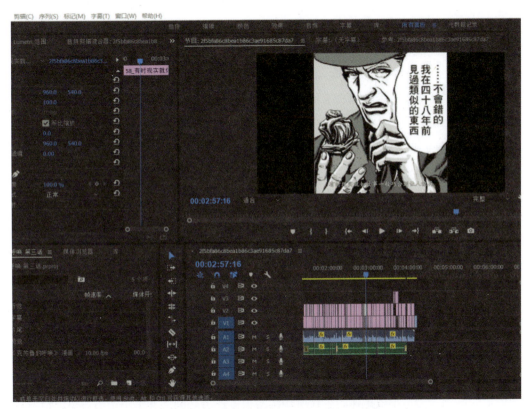

图5-1　学生作品《克苏鲁的呼唤》漫画解说第三话制作过程图(陈斯泽、刘鑫、孟宪宇)

如今艺术科普类的公众号、视频号如雨后春笋般闪现。"五分钟带你了解欧洲美术史"等诸如此类的文章或视频,因其形式新颖、节奏明快、幽默风趣,吸引了大量的受众,对艺术的普及起到了重要的作用。同时我们应该认识到一个问题,这种快餐类型的节目是无法在其有限的篇幅中把很多专业知识讲解清楚的,通过这些节目了解到的艺术,只是浅显的皮毛,不要被其吸引眼球的标题所迷惑,以为短时间内就掌握了常人花费无数倍的时间和精力才能了解的知识,这个世界上没有捷径,想要透彻地掌握相关知识,还是要踏踏实实认认真真地学习。

三、自媒体的传播性

自媒体时代，信息传播的成本愈来愈小，传播的效率则愈来愈高，每一个个体都可以是一个信息传播者，可以自由地发布自己想要传达的内容。作为时下最流行的传播媒介，自媒体有其无可比拟的优越性，也有其不可忽视的缺点。

20世纪70年代美国近代艺术家、波普艺术的领袖人物安迪·沃霍尔（Andy Warhol）就曾说过"未来，每个人都能当上15分钟的名人"，他的预言在自媒体时代变成了现实。自媒体时代，传播主体呈现多样性特征。每一个人都可以成为作者，通过一切可以利用的平台传递自己的观点和见解，这种多样性使信息可以更全面且多角度地呈现。接受者在面对信息时，也可以自由选择符合自身喜好和观点的角度去理解。这种双向选择具备了传统媒体所不曾拥有的自由度。这种人人可以参与的特征意味着传统的权威被消解了，信息的传播不再是某些特定传播机构或媒体的特权，其去中心化的特质让受众有机会了解到一个全方位、多角度、立体化的真实世界。且自媒体传播还具有短、平、快的特征，内容简洁明了，发布即时，满足了人们在长期快节奏的生活方式下培养出来的需求特质。即时性的特征加上学生作品多人参与的形式使自媒体有能力在短时间内聚集起庞大的舆论波，这是传统媒体时代所无法想象的。一个人既可以是接受者，同时又可以成为传播者，信息从点对面到面对面以几何数值增长的速度传播出去。

在自媒体时代，信息量过载，不管风浪再大，大多稍纵即逝，人们的注意力很难保持持久性，总会被新出现的热点再次吸引。作为自媒体作者，想要长久地吸引受众、维持粉丝黏性，内容是毋庸置疑的核心竞争力。但在数字媒体时代下，大量的自媒体平台难以持续输出高质量的内容，草台班子甚至是个人的单打独斗模式可能在短时间内迅速引发注意力，但如何长久地维持这种关注度便成了大问题，后继乏力是众多私人平台所要面对的问题。为了不被迅速的迭代所淘汰，很多作者之间展开了不正当竞争，借鉴抄袭模仿，产出了大量同质化的内容，原创性得不到尊重，有人甚至为了吸引眼球不惜传播内容不健康、价值观扭曲的内容。传统媒体时代有记者、编辑等专业"把关人"对于信息进行选择、过滤，保证新闻的含金量以及真实性。自媒体时代，门槛低且平台选择的自由度大，造成了自媒体队伍鱼龙混杂、难于管理的问题。自媒体从业人员中有过采编等专业背景的比例较低，缺乏长期且稳定的信源，难以从事持久的深度报道，这导致了信息内容在选择上往往从创作者的自身喜好出发，其信息内容的含金量和价值有限，信息采编技能较弱，质量也良莠不齐。非实名制使有些人抛开了身份暴露的顾虑，随意地发表自己的言论，不用考虑这些言论所能引发的影响和后果，甚至有人为了吸

引眼球与流量，故意散布假新闻、假消息，造成社会舆论风波与混乱，影响社会安定与团结。

泛娱乐化、媚俗化已经成为当下自媒体时代一个非常普遍的现象。无原则地迎合大众的娱乐需求，传播缺乏人文素养和文化内涵的内容，短时间内满足了人们在快节奏生活中放松、消遣的需求，但从长远来看，低素质内容的持续输出占用了人们大量的宝贵时间，麻痹了人们的神经，拉低了欣赏层次和品位，对于三观没有牢固确立的青少年来说，伤害尤其大。

第二节　自媒体文化设计

文化是相对于经济、政治而言的人类全部精神活动及其产品，是智慧群族的一切群族社会现象与群族内在精神的既有、传承、创造、发展的总和。观察自媒体的文化走向，可以洞悉整个社会的文化生态与变化，对于我们借助自媒体来维护文化环境的健康和谐发展具有重要意义。

一、自媒体的文化生态

在文化生态中，文化从类型到形态到地位有多种不同的分类方法。按照其政治宣传立场与意识形态的相关性，文化可以分为主流文化和支流文化。而主流文化显而易见就是一个社会、一个时代倡导的、起着主要影响的文化。每个社会、每个时期都有其对应的主流文化。主流文化的政治教化功能尤其突出，鲜明地标识着统治阶级的阶级意识，并起着价值引导作用。

通过前面的内容介绍，我们已经了解到自媒体具有很多传统媒体所不具有的优势，这些优势可以被综合利用起来用以建设和推广主流文化。有效的途径是在自媒体语境下扩大主流文化的话语空间。主流文化若要与自媒体进行良好的融合与对接，自身要与时俱进，从内容、话语方式、理论范式、传播渠道等多方面进行更新与完善。主旋律一直是主流文化鲜明的旗帜与引领，没有主旋律的群奏是没有节奏、没有美感的音乐。在社会主义建设新时期，弘扬主旋律，传播正能量，践行社会主义核心价值观，自媒体应该起到应有的作用。例如"江宁公安在线"是南京市公安局江宁分局的官方微博，于2011年2月开通，是新浪微博社区委员会专家成员。作为一个区级公安机关的官方微博，

"江宁公安在线"拥有250多万粉丝,单条微博最高阅读量达600多万,在全国政务微博中影响力位列三甲,受到众多网民追捧及粉丝喜爱。负责运行维护"江宁公安在线"的是一名30多岁的年轻男民警,他叫王海丁。因为卖得了萌、辟得了谣,加上常常发布安全提示信息,网民亲切地将王海丁称为"江宁婆婆""第一萌警"。"江宁公安在线"发布或转发的信息大多是关系到人民群众日常生活的热点事件和法制事件,内容涉及辟谣、反诈、提供法律咨询和回答网友提问等多个方面。"江宁公安在线"不仅为网友提供了切实可行的帮助,而且在轻松活泼的语言中传递了具有教育意义的信息,得到了大量网友的信任和依赖(图5-2)。

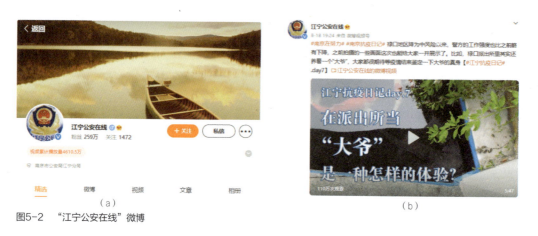

图5-2　"江宁公安在线"微博

在中国经济迅速崛起、国际地位愈发重要的今天,作为中国人,更需要确立和增强的是文化自信,克服与甩掉近代以来在被侵略被压迫中逐步积累的民族自卑情绪,同时正确看待国外优秀与先进的文化,不盲目自卑,也不崇洋媚外。自媒体的迅猛发展,为我们树立与传播文化自信提供了强大的平台支持。培养文化自信首先要弘扬和发展中华民族优秀传统文化,自媒体作为时下流行的文化传播媒介,更加活泼、时尚,可以借助这种时髦的传播方式的"壳",注入中华民族优秀传统文化的"核"。把中国传统文化产品的内容用新兴的方式包装起来,使传统文化在新时代焕发新的生命力。

二、自媒体的文化走向

前面提到,文化可以分为主流文化和支流文化。游离于主流文化之外的那些非主流的、局部的文化现象一般统称为亚文化,指在主流文化或综合文化的背景下,属于某一

区域或某个集体所特有的观念和生活方式。一种亚文化不仅包含着与主流文化相通的价值与观念，也有属于自己的独特价值与观念。自媒体环境为在传统媒体环境下被长久边缘化的亚文化提供了传播和发展的土壤，在一定程度上打破了主流文化和亚文化之间的不对等关系。不同的观点和文化都被接纳与包容，与众不同、标新立异亦有生存的空间。不仅如此，还有为满足特殊喜好与兴趣的内容被专门创作出来，投其所好，迎合了特定人群的需求，也为其营造了强烈的归属感。例如机核网（Gamecores）从2010年开始致力于开发原创的电台以及视频节目，分享游戏玩家的生活，以及深入探讨游戏相关的文化。机核网拥有自己的手机应用程序（图5-3），并且在微博及微信公众号上都拥有众多的粉丝。游戏方面，除了机核网，以脱口秀形式说游戏新闻的STN工作室、主攻游戏杂谈鉴赏的攻壳（Gamker）以及个人UP主Lunamos都为传播与分享游戏文化贡献了巨大的力量。

图5-3　机核网手机应用程序

自媒体的发展为草根个体提供了更多的社交互动的机会。在自媒体时代，即便观点与主流媒体的价值观不完全符合的草根大众也能够通过自媒体载体抒发自己的观点并且找到与自己志趣相投的同道中人。正是在这样的媒介环境下，原本属于小众的亚文化群体可以通过论坛、博客、微博这类自媒体平台自主地聚集在一起建构和发展自己的亚文化圈子。

第三节　自媒体内容设计

不管在传统媒体时代还是自媒体时代，无论传播形势如何变化，内容为王的准则是亘古不变的。内容作为自媒体的价值核心必须得到应有的肯定和重视，粉丝数量、活跃程度、点击量、评论数量等参数的好坏，都与内容的质量息息相关。任何一个自媒体想要把自身独特的理念或是价值观成功输出，并且进一步获得商业效益，就要把内容创作放在首位。

一、内容定位

内容创作首先需要定位准确。定位是一个自媒体运营的开始，定位准确与否直接关系到自媒体未来的发展，甚至决定了成败。定位涵盖了很多方面，比如内容定位、受众定位、平台定位、广告定位等，但在众多定位当中，最重要的是内容定位。

内容定位要切记"小而精"，绝大部分自媒体都是个人或者小团队运营，不具备传统媒体雄厚的专业背景，没有庞大的人员配备基础，自媒体传播者大多也不是某领域的专家或者权威，这就意味着没有能力驾驭过于宽泛的题材和内容。所以自媒体作者不妨发挥自身特点，从兴趣出发，寻找自身最擅长、最感兴趣的领域，小而细的领域不仅容易操作，而且易出精品。在进行内容创作时，除了要锁定领域，还要使输出的内容有价值，有自身独特的观点。不同于传统媒体常常要"戴着镣铐跳舞"，自媒体更加自由，在不违背社会基本道德和伦理规范的基础上，自媒体作者可以拥有和放大自身独特的个性。很多粉丝就是为了这份个性买单，作者与粉丝之间在这个基础上拥有了情感共鸣，惺惺相惜，当这份个性化成为鲜明的特征与符号，就可以保持粉丝黏性并持续吸引新的粉丝，在竞争激烈的同质化内容中杀出重围，脱颖而出。

纵观当下自媒体领域成功的网络"大V"，多是专注于某个特定领域，逐步深挖，集中所有的时间和精力做专做强。当下自媒体的现状是，大部分作者没有自己明确的定位，东一榔头、西一棒槌，盲目跟风，自己不擅长的内容也要强行"凑热闹""蹭热点"，这样的自媒体缺乏精准传播，维持不了粉丝黏性，即使刚开始时偶有一两个作品引发了强烈的关注度，没有后续持续稳定的高质量输出，注定无法长久，大多昙花一现就销声匿迹了。

二、内容选择

自媒体在内容与题材选取上灵活多样，选择最多的一种是当下的热点话题，也就是

人们耳熟能详的"蹭热点",即贴近当下人们最为关心的话题,迎合大家的好奇心,有利于吸引更多的关注。第二种是实用性强的内容,比如生活常识、窍门,或者科学技术等。第三种从兴趣出发,一般多是个人分享,天文地理、琴棋书画、游戏影音、家有宠物等等不一而足,往往趣味性强,比如当下在短视频平台异常火爆的搞笑或是创意小视频等。第四种是大众普遍关注话题度高的内容,比如情感、育儿等。除此之外,还有专业性内容的分享和普及,一般需要专业的资质证明才能入驻,比如财经、健康、法律等。内容的选择虽然没有统一的标准,也没有相应的规范,但自媒体作者应遵循正确的价值判断和基本的道德准则。

三、内容推广

俗话说"酒香也怕巷子深",如果创造了优秀的高质量的内容,但不懂得如何快速有效地传播出去,那也是失败的,所以要认识到传播和推广的重要性。好内容是关键,而如何把内容传播出去则是决定成功与否的另一半。好马配好鞍,方能事半功倍,要学会对自身的内容进行设计和包装。以自媒体文章为例,其内容表述要注重趣味性、故事性,为了增强其可读性,可以适当插入图片、动图或者小视频,图文并茂。视频则要从多方面下功夫,文案一般不要过于严肃、照本宣科,文风可适当轻松活泼,剪辑节奏要相对快一些,配音不要死板,要带有感情色彩,适当插入特效调取观众的兴奋点。根据题材的不同要选择适合自身的平台去投放,结合自身的内容和特点,定位准确。根据传播学的"使用与满足"理论,受众对媒介选择的基础是:能给予他最大的满足以及最小的付出。传播学之父威尔伯·施拉姆(Wilbur Schramm)把媒介的使用比喻成一个"自助餐厅",受众对于媒介的使用犹如吃自助餐,吃什么,吃多少,都由自己的口味、食欲决定,各取所需。自媒体作者在选择自媒体平台时,要充分考虑受众的需要,进行精准投放。以短视频为例,抖音、快手等都是好选择,长一点的可以考虑B站;文章的话,微信公众号和微博比较适合;如果是声音作品,喜马拉雅、猫耳等都是不错的选择。除了做好包装,选择合适的平台,很多细节与技巧也要合理运用。比如发布的时间要考虑到自己目标人群的作息时间,大部分人从事朝九晚五的工作,因而要考虑避开他们的工作时间,上下班的空闲时间或是节假日都是好选择。还可以合理地"蹭热点",时下的热点通常关注度很高,一般都会出现在主页或者推荐里,搜索量和点击量都排名靠前,比如微博每天的热搜,借助带"#"的话题,往往可以拥有更多的点击量和浏览量。

学生作业《饭圈霉霉》是通过挖掘经典和热门的影视综艺娱乐作品中的影视热点和素材，统筹专题策划，经过后期剪辑、配音后以短视频的方式为生活节奏偏快的现代人提供短小精悍的娱乐产品。基于短视频的主题和内容特点，学生们经过前期调研选取了适合发布的微博及抖音两个自媒体平台。作品时长基本都在15s～2min之间，短小精悍，节奏明快，娱乐性强，适时结合热点事件，三个人分工合作，更新频率高且有规律，取得了较好的平台数据（图5-4）。

(a)

(b)

(c)　　　　　　　　　　　　　　　(d)

图5-4　学生作业《饭圈霉霉》（宋思惠、何雪莹、刘珈彤）

第四节　自媒体品牌打造

自媒体想要获得成功，要把自己打造成一个品牌，以发展的眼光看问题，这是一个不断努力、持之以恒的过程。品牌的打造需要多方的努力，要多吸引粉丝，保持住粉丝黏性，专注于品牌运营，努力做大做强，当形成一定规模以后，还要精心维护，使之长久健康地发展。

一、用户运营

自媒体的终极目标是要变现，涉及商业利益，"顾客就是上帝"永远是经验之谈，自媒体时代强调精准传播，自媒体在创始之初就应该搞清楚哪些人是自己的目标受众，如何去争取他们，以及争取过来后怎么完善用户体验，把他们留下。罗马不是一天建成的，流量变现也是一个循序渐进的过程，不能急于求成，"一锤子买卖"对于建立一个自媒体品牌来说并不可行。

1. 要明晰用户定位

内容需要定位，目标用户同样需要定位，要明确哪些人是自媒体的潜在用户。有一个生动的比喻：自媒体对粉丝的追逐就仿佛一位男士在追求自己心仪的女士。你要对其展开深入细致的调查和研究，了解她的兴趣爱好、消费习惯，知道自己拿什么能打动她的芳心，知己知彼，有的放矢。这要求自媒体人做认真且系统的数据分析和调研，把精力和成本集中起来，做有针对性的宣传和投放，而不是漫天撒网。以"罗辑思维"为例，作为国内知名知识服务商和运营商，"罗辑思维"下设同名微信公众号、知识类脱口秀视频节目《罗辑思维》。2013年8月，《罗辑思维》推出"史上最无理"的付费会员制，5000个普通会员，价格为200元／个；500个铁杆会员，价格为1200元／个。结果只用半天售罄，160万元入账。2013年12月，《罗辑思维》再接再厉第二次招募会员，会员权益没有实质变化，仅在24h内就卖出2万个，收入800万元。取得如此巨大的商业成功，与它明晰的受众定位有巨大的关系。"罗辑思维"的主要用户群体是二三十岁的年轻人，这些人大多是独生子女，成长过程中缺乏兄弟姐妹的陪伴，因而对"群组"有强烈的认同感。他们大多有一定的知识储备，乐于独立思考，精神上追求自由，对当下过分追求娱乐化甚至低俗化的流行趋势产生了审美疲劳甚至抵触。《罗辑思维》的开播使他们在喧嚣的同质化的娱乐节目中看到了另一种可能，启发了他们看待问题与世界的角度，获得了心灵上的洗涤与宁静，因而以其清新脱俗的独特性俘虏了大量观众的心。

2. 要加强与用户之间的互动

自媒体能够长期保持高质量的内容输出，得益于与受众之间的频繁互动。自媒体传播时代，传播者与受众之间的关系是平等的，自媒体传播改变了以往信息的单向传播模

式，受众的反馈成为自媒体良性运营的重要一环。内容被创作出来，就要接受广大受众的评价和审判，弹幕、评论、留言、私信等都是受众对于内容的评价和反馈。众口难调，正负面评价必定都有，作为自媒体作者，要客观看待自己的优势和不足，虚心听取别人有效的意见和建议，有则改之，无则加勉。可以说，互动是拉近自媒体作者与受众之间距离的最为有效的途径，在这样的良性互动中，自媒体才能获得长足的发展，而与粉丝的关系也会在长期的有来有往的交流中牢固确立，维持粉丝的忠诚度。忠言逆耳利于行，良药苦口利于病。有些自媒体作者自视甚高，不愿放下身段听取否定的声音，一意孤行的结果是内容达不到受众满意，粉丝流失，而自媒体时代失去流量就意味着变现的减少，最终陷入恶性循环无法维持。自媒体环境下的互动是宽松自由的，互相鼓励或是调侃都是常态，当然也不乏恶意攻击的存在，作为自媒体作者，这时不要失了风度，与对方展开对骂或者人身攻击，自降格调，得不偿失。

3. 要合理运用粉丝经济

自媒体变现重要的一环是把粉丝变成消费者，反之亦可，把消费者转化为粉丝，在偶然的消费行为产生后，维持其对品牌的忠诚度。当自媒体发展到一定程度，便拥有了相对固定的粉丝群体，这些人认可作者的内容，被作者的才华和魅力所吸引，自媒体与粉丝、粉丝与粉丝之间有了高度的认同感。人是社会性动物，在组织或者社群中能够获得归属感，如果彼此的兴趣和观点有重叠之处，则更容易形成一个隐形但黏性较高的群体。作为把他们聚集起来的自媒体，要努力为粉丝营造归属感，除了线上的互动与交流外，线下活动可以为这个虚拟社交圈增强真实感。意见领袖在自媒体时代的地位和重要性更为突出，某些"大粉"甚至自身成为某个群体中的领导或偶像，他们的言行与动向成为粉丝的风向标，加强与"大粉"的沟通与合作，对于增强粉丝黏性具有重要的作用。

自媒体与粉丝的关系可以总结为"为爱发电"。粉丝出于对内容的认可，对自媒体作者个人魅力的喜爱，自发地点赞、评论、转发，而当自媒体试图把粉丝转化为消费者时，这种单纯且美好的关系便会发生变化。当下中国互联网的实际情况是，人们对于随意获取免费信息已经形成了习惯，信息付费的习惯正在缓慢建立当中。粉丝面对收费的虚拟信息第一反应是谨慎地绕开和观望，有的甚至直接脱粉。粉丝愿意迈出付费这一步，期待的是得到与金钱数额相匹配的产品或服务，因而如何处理好这种盈利模式至

关重要。首先要取得粉丝的认可与信任，要保证产品价值能够满足甚至超出粉丝原有的期待，使他们感到物有所值，进一步巩固其对品牌的认可度与忠诚度。这对自媒体作者来说，要求是很高的，要拿出比平时免费投放的质量更好更高的作品来。因而作为作者来说，提升自身的能力很重要。在自身条件有限的情况下，可以采取团队合作的方式，这是当下一个普遍的现象，一些运营好的自媒体账号大多不是一个人在打理，而是整个团队在运作，分工明确，资源整合。看似一些并不关联的账号，背后可能也是同一个团队，这是顺应市场发展需求而形成的媒介组织机构。其次可以邀请粉丝一同参与到产品设计、品牌建设中来，形成一种合作关系，在参与的过程中使粉丝充分感受到自媒体运营者对他们的重视和尊重，加强其品牌忠诚度与归属感。粉丝付费的前提是必须有一定的粉丝基数，这是获利的前提条件和底气。我们要明确一个问题，消费是由粉丝转化来的，但并不是所有的粉丝都会成为消费者，恰恰相反，只有当中的一小部分会实践购买行为。因而，如果粉丝数量没有达到一定级别，没有对粉丝的购买能力进行一定的调研就贸然推出付费产品，结果很可能事与愿违。另外，付费产品不能横空出世，可以安排试用产品，让粉丝了解到产品的质量，做到心中有数，才能够放心购买。需要注意的是，购买后的内容要与试用产品保持质量一致，如果投机取巧地以次充好，那损失的是辛辛苦苦积累下来的粉丝，得不偿失。

二、品牌运营

在自媒体时代，在作品投放平台的选取上不要有局限性。目标受众选定之后，要针对他们做精准内容投放，但投放的平台可以视需求选择一个或多个。在有利于自身的情况下，可以选择多个平台，平台之间再产生联动，把有效的资源整合利用起来，增加被搜索到的机会，达到"1+1＞2"的效果。

除了借助自身的人脉资源进行推广外，自媒体作者还应主动与网络"大V"互动，多点赞，多发有价值的评论，引起他们的注意，积极寻求合作的机会。也可以直接通过购买广告来进行推广，或是联系企业，寻求产品赞助。另外，同一领域的作者也可以彼此合作，互相推荐转发对方的内容，达到共赢。

自媒体常常以获得商业价值为目标，因而我们说自媒体也生产产品。普通的产品是冷冰冰的，只用来交换价值，而自媒体的"产品"有其特殊性。"罗辑思维"创始人罗

振宇曾说:"以价格魅力为核心的产品,就叫作自媒体。自媒体的核心是人,不是内容,更不是渠道。"一个自媒体账号虽然在虚拟世界中是由众多代码组成的,但其背后的人是有温度的,有一定知名度的账号大多有自己鲜明的风格。要学会包装和设计自己,把账号本身拟人化,使其有喜怒哀乐,有人类的感情,形成自己独特的风格,挖掘和拓展自身魅力来吸引粉丝,多设置一些粉丝福利,抽奖或者赠送一些周边礼物,或是直接派送红包,都能激起粉丝的参与热情,使其积极转发和分享。当粉丝数量达到一定级别,可以开展见面会、分享会等线下活动。

下面以漫画家陈缘风为例。陈缘风是中国知名上班族动漫形象"张小盒"创始人之一,代表作品有张小盒上班族系列漫画《张小盒office异想记》《张小盒office成长记》《张小盒杯洗具》《和女儿的日常》等。他在新浪微博的账号"陈缘风"粉丝数量截止到2022年4月达到了280多万。该账号每周一、周四固定更新《和女儿的日常》,用画笔来记录女儿成长的点点滴滴。陈缘风坦言:"有了家庭,世界就是怀抱那么大,一手抱着老婆,一手抱着小孩。"他笔下一家四口相亲相爱的日常琐事温馨感人,妙趣横生,一个个可爱的小故事把一个笨拙、顽皮又慈爱的好爸爸形象塑造得惟妙惟肖、跃然纸上。每幅漫画后面都会附上相似场景的生活照,极具生活气息和真实感。两个女儿亦活泼可爱,使漫画特别有亲近感,拉近了其与粉丝的距离。陈缘风的作品触动了很多人内心最柔软的地方,也使世界各地的粉丝都得到了一种共鸣与感动,亲情是全人类共同珍视的巨大财富。陈缘风的粉丝分布面也很广,从线下见面会的情形可以看到,下到三岁小童,上到耄耋老人,男女都有,很多家长直接带着孩子来参加活动。《和女儿的日常》已经出了三本实体书(图5-5),在新书推广活动中会赠送签名图书,还有抽奖活动。

自媒体时代实现了"让个人变成世界的,让世界变成个人的",赋予了个体更加自由的创作空间,也正因为如此,激发了人们空前的创作和参与热情。可以想象的是,在未来的一段时间之内,自媒体之间对于流量、用户的争夺会持续存在,恶性竞争仍然会存在,同质化也依旧不可避免。没有人能够随随便便成功,因为自媒体行业准入门槛低、变现快,很多人凭着一腔热血投入其中试水,度过了最初的新鲜期,面对着没有预想中快速增长的点击量和粉丝数,他们往往会失去斗志,泯灭激情,逐渐变得懒惰直至悄然退出。在海量的自媒体中能够脱颖而出的,往往是那些持之以恒、不轻言放弃

的人。量变到质变需要一个过程，从一个默默无闻的"小透明"到百万"大V"之路是漫长的，需要锲而不舍的坚持、孜孜不倦的努力，在不断试错中积累经验教训，聚沙成塔、集腋成裘。

自媒体经历了二十几年的发展，技术上已经趋于成熟，市场也渐趋饱和，即将迎来沉淀期，整体行业发展愈发理性，适者生存，经历过重重考验的自媒体账户会存活下来，而那些凑热闹的将会湮灭在汹涌的浪潮中。

图5-5 《和女儿的日常（3）-陪你慢慢长大》封面

06 第六章

传统静态影像艺术设计的数字化介入

Traditional Image Art Design with Digital Method

第一节　数字化对传统静态影像艺术设计的冲击

　　数字技术的发展为传统静态影像艺术设计提供了新的创作方式和设计语言。人类那些天马行空的想象画面都可能成为现实，而高效便捷的计算机技术正是实现这些艺术想象的有效手段。传统静态影像艺术设计内容从静态的、理性的、单一的创造向动态的、感性的、复合的数字化创造转变。依靠数字技术和艺术规律共同支撑的数字影像艺术设计本身具有与传统静态影像艺术设计不同的表现特征。

　　第一，数字影像艺术设计对科技具有强烈的依赖性。数字影像艺术设计的造型和表现手段一部分或全部依赖于数字技术，特别是对计算机图形图像制作软件的依赖。数字技术的发展使一切信息可以数字化。这种情况下，形状、构图、色彩、线条和质地等设计要素数字化后也变成了虚拟的数码编号，设计师可以通过计算机对数字信息进行处理，模拟出设计构思的结果，并可在虚拟的环境下反复修改。现阶段，软件开发和程序设计的工程师已经为设计师开发了很多图形图像设计操作软件，人性化的操作界面为艺术设计师免去了很多相关的编程语言的学习，这在数字影像艺术设计的早期是不可想象的。最初为了完成一个简单的文字移动都需要填写相应的编程语言，而现在点击相应的图标按钮，选择相应的项目设置就可以完成对图形图像的编辑操作，因为这个图标本身就是算法和编程的集合，这为设计师打造了方便的操作环境。但同时由于计算机软件技术还没有发展到可以完全脱离编程来设计，所以还需要更多的计算机程序设计师进行研究和开发，例如计算机分形算法被广泛运用到人物及动物的毛发模拟中，在迪斯尼、梦工场等动画公司制作的角色毛发运动效果中，其质感已经相当自然逼真；复杂的网页设计需要HTML、JavaScript等编程语言的帮助；Flash交互动画需要Action Script编程知识；虚拟现实和增强现实需要VR、AR技术的支持。如今已经有专门的技术人员针对不同的设计需要开发相应的专业化、精细化的计算机图形图像软件及插件。

　　第二，数字影像艺术设计具有大众化和多元化的特点。新思想、新技术成为推动数字影像艺术设计不断发展的源泉，而它所带来的新视野、新思维也在影响着人们的生活。数字影像艺术设计已经不单单是特权阶级精神盛宴的领域，而是已经成为艺术民主和大众化的活动，人人都可参与，不分贵贱。2000年，人称"中国Flash第一人"的小小创作的第一个动画《独孤求败》（即小小作品一号）风靡全国，由此开始了Flash网络动画的流行，Flash动画也成为21世纪最初十年最具群众基础的大众娱乐表现形式。以小小为代表的一批"闪客高手"，他们的作品作为中国Flash界的个案，已经超越了个人意义，被媒体称为Flash产业的典型。电影作为19世纪末产生的艺术门类被大众所接受，但

是能够从事此项工作的人还是少数，随着数字影像技术的发展和数字影像产品的开发，热爱电影的大众都可实现自己的梦想。随着互联网、智能手机等传播工具的快速开发和普及应用，微博、微信、抖音、快手等众多自媒体媒介平台的大量涌现，使人人都能够成为信息的发起者、制作者和传播者。

数字影像艺术设计的多元化首先表现在应用领域的广泛性方面，它已经渗入传统静态影像艺术设计的各个领域中，也已经渗入媒体和各种信息服务行业中。其次体现在艺术设计师所表现的艺术风格的多样化和个性化方面。通过新媒体的传播，这些不同风格、不同个性的数字影像艺术设计作品得到广泛的传播。这些作品不仅仅是奇妙技巧的组合，也能反映出大众对艺术表现的互动、融入、转化的再思考。

那么，如何看待传统静态影像艺术设计在数字化的今天和未来的发展前景呢？首先是关于继承与发展的探讨。任何一种艺术门类能够发展至今，都离不开对优秀传统艺术文化的继承。艺术的发展是有源之水、有本之木，不会无中生有而长久发展至今的。在中西方传统绘画中，不同风格作品所体现的不同的视觉形式，不同的表现技法，以及作品呈现出的不同的意境、不同的思想理念，这些都在潜移默化地影响着当代数字影像艺术的发展。同时，当代数字影像艺术的发展，并不是简单地把传统静态影像艺术形式数字化，而是去粗取精，与时俱进，有所发扬。数字技术给我们带来了一种新的创作思路和创作形式，让我们更多元化地展现人类丰富的精神世界。其次要讨论的是关于数字技术与艺术的协同合作。数字影像艺术发展至今，关于数字技术和艺术孰重孰轻的问题也讨论至今，就像自古以来都在讨论技法和创意谁更重要一样。毋庸置疑，这两者缺一不可，但是对于数字影像艺术设计而言，尤其是进入信息时代，数字影像艺术作品从创意、制作到呈现，已经不是传统意义上以个人或少数人为主体的创造活动，它需要综合各个领域的专业技术和艺术形式，综合各专业的人才协同合作。因此，当代数字影像艺术创作者也要了解当代科学技术发展的状况，以便为艺术表达所用，不能故步自封。

第二节　数字技术作为创意工具的数字影像设计

随着数字技术的快速发展，数字漫画、数字插画、数字绘本和数字摄影也蓬勃发展起来。数字技术作为创意工具，慢慢替代了传统手绘和摄影中所需的纸、笔、颜料和胶片、冲印等实际材料，取而代之的是集绘制、图像处理和剪辑于一体的各种图形图像软件或者手机应用程序。

一、数字漫画

漫画是绘画艺术的一个分支,是人们喜闻乐见的一种通俗的艺术形式。漫画可以把古今中外各种绘画的形式和技法借用过来进行运用和创作。各个国家和地区都有各自漫画历史发展的脉络。

中国的现代漫画萌发于清末,从五四运动时期到解放战争前,漫画作为一种艺术武器,在激励抗战热情、爱国热情的宣传领域中占有重要的地位,代表人物有沈泊尘、马星驰、蔡若虹、丰子恺、张仃等。中华人民共和国成立后,漫画进入鼎盛时期,出现了一大批艺术漫画家,他们为繁荣和发展中国漫画艺术做出了重要贡献,代表人物有华君武、方成、米谷、廖冰兄、丁聪、张乐平等。进入21世纪,中国漫画逐渐效仿日本漫画,再加上多种原因,漫画创作进入瓶颈期。至今,中国的漫画创作者还在寻找自己独特的创作语言和创作空间。中国香港和台湾地区也出现了很多带有强烈个人风格、题材角度独特的漫画作品,如《老夫子》《龙虎门》《中华英雄》《庄子说》等。欧洲现代漫画的主要题材多是社会时事、政治问题等,单幅漫画、四格漫画和短片漫画形式较多。而日本现代漫画由手冢治虫的漫画开始,在进入成熟时期(20世纪60～90年代)之后,深刻影响着东亚、东南亚地区的漫画发展,随之也在美国等欧美国家掀起日漫风。当代日本漫画行业成熟,涉及题材之广泛,涵盖了社会各个领域。日本漫画绘画风格既有东方绘画的线条、韵味、意境,又有西方绘画的厚重、空间。漫画发展到如今,多幅叙事漫画占据主要地位,其次是讽刺幽默的单幅和少幅漫画,还有一些艺术性的探索性漫画。

数字漫画是具有漫画内容的数字内容。借助数字技术手段、互联网传播速度的加快和手机、平板电脑等移动终端的普及应用,数字漫画的产量快速增加,受众越来越广泛,从事数字漫画创作和绘制的人员越来越多。如今数字漫画不管是在题材上、类型上还是表现风格上都已经达到了样态丰富、细化具化的程度。例如数字漫画《树上的男人》讲述了一个带有神秘和诡异元素的幻想故事,故事主要围绕一个男人在自己的结婚典礼上,由于对亲密关系的未知和恐惧所产生的一系列奇怪的想象的故事。创作主要借鉴了欧美图像小说的叙事手法和日式漫画的镜头表现。作者充分利用了传统漫画的表现特点,通过对不同分镜格大小空间的排布,以及不同人物视角的转换来丰富故事的阅读体验,画面表现上采用了简单的线条和黑白灰的处理,营造出一种朦胧的不同于现实世界的氛围,展现了一个二维世界中的人物之间的情感故事(图6-1)。又如《黑羊》是一部黑白长篇、现实题材的数字漫画作品。这是一个关于校园暴力的悬疑漫画,一个关于"循环""冷暴力""谣言"的故事(图6-2)。

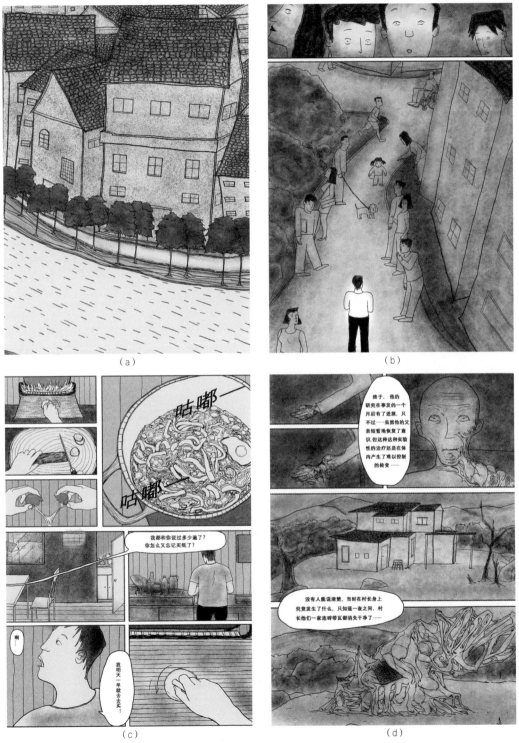

图6-1

(e) （f）

图6-1 学生作品 数字漫画《树上的男人》（郭雨虹）

(a) (b)

图6-2

(g)　　　　　　　　　　　　　(h)

图6-2　学生作品　数字漫画《黑羊》（吴凡）

二、数字插画

近几年，当数字技术全面介入传统插画行业以后，数字插画凭借其低成本、绘制效率高、修改方便等特点受到了个人和小型工作室创作者的青睐。数字插画也摆脱了传统的出版行业（杂志、报纸、书籍），进入以电子产品、互联网为主要传播渠道的行业（手机、网页）中来。数字插画主要用于游戏插画设计、影视插画设计、商业插画以及艺术性创作等。随着手机游戏在国内市场的流行，游戏插画设计风靡一时，包括游戏角色设计、转场画面设计、周边设计等。影视插画设计体现在插画海报、对外宣传等。商业插画是为企业或者产品绘制的具有强化商品特性的插画。商业插画需要传达信息准确，符合大众审美。商业插画包括插画海报、广告设计、展示样册、书籍装帧、包装设计等。艺术性的插画设计是创作者个人情感的主观表达、思想的外化展现，这类插画呈现出的形态多元且有一定思想深度，是很多年轻人喜欢的一种绘画表现形式。例如《插画集》系列数字插画呈现的是一个复杂的自我主观情绪的思考，讲述了创作者对负面情绪的真实感受，对客观事物的理解看法（图6-3）。又如数字插画《社交恐惧症的可视化——社交恐惧症辞海》，将社恐患者的常用词汇，以数字拼贴插画的形式展现出来，阐述了患者的心理状态（图6-4）。

(a)《是谁》 (b)《欺诈者》

(c)《无题》 (d)《无题》

图6-3

(e)《无题》

(f)《慵懒者》

图6-3 学生作品系列 数字插画《插画集》（谭钰均）

(a)（正常）+不是（捂嘴）—小心谨慎—恐惧

(b)（正常）+重复（小声）—自我审视—恐惧

(c) 没事—顺从—自卑

(d) 那个……—思路凌乱—紧张

(e) 嗯?—猜疑—焦虑　　　　　　　　　　　　(f) 我不想—害羞—焦虑

图6-4　学生作品　数字插画《社交恐惧症的可视化—社交恐惧症辞海》（王延子）

　　数字插画发展到今天，已经充斥我们生活的各个角落，通过手机、互联网，我们随时可能被这些数字化绘制的图画所吸引。无论是写实风格、印象风格、抽象风格的插画，还是风格明显的日韩风格插画、欧美风格插画，都时时刻刻展现出各自独特的魅力。例如《爱丽舍》系列数字插画将个人精神世界视觉化，带有强烈的个人风格（图6-5）。国家经济的发展和全球化的发展，让我们了解了世界，同时，我们也需要世界了解我们。带有中国风格的数字插画成为当下从事数字媒体艺术设计创作的群体共同关注的问题。

(a)　　　　　　　　　　　　　　　　　　　(b)

(c)　　　　　　　　　　　　　　　　　　　(d)

图6-5

(e) (f)

图6-5 学生作品 数字插画《爱丽舍》(崔悦)

三、数字绘本

绘本以图画为主，配有少量的文字来讲述故事。简单地说就是画出来的书。人类在没有文字出现以前，都是通过图画的形式记录生活和叙述事件。图画是人类最原始、最本能的接受知识的方法之一。

现代意义上的绘本诞生于欧洲，已经出现了400多年，从欧洲传入到美国，又从美国传入日本、韩国和中国台湾。数字绘本的题材内容宽泛，不仅仅可以通过它看故事，更重要的是可以培养婴幼儿的多元智能，构建其健康的精神世界。虽然数字绘本的主要受众是学龄前儿童，但是它的文学性和艺术性使它也受到了成人群体的喜爱。如数字绘本《边缘人群像》讲述了当代四个边缘人物的故事，让我们关注重视身边角落里的人（图6-6）。

(a)

(b)

(c)

图6-6

（d）

（e）

（f）

（g）

图6-6

(h)

图6-6　学生作品　数字绘本《边缘人群像》（李茜茹）

对于数字绘本创作者来说，首先要具有一定的文学修养。绘本文字很少，就需要简明扼要并且有效地准确传达信息。其次需要有较强的艺术修养。这一点对于视觉创作者来说极为重要。画面视觉除了要符合故事的内容外，还要贴近儿童的审美心理，考虑儿童在心理上是否能接受画面中某种强烈情绪的渲染，如何适度适当地呈现画面效果非常重要。例如《WHY+HOW》系列儿童绘本是针对有了弟弟妹妹的儿童，教会他们如何与弟弟妹妹们相处的读物。画面简洁，构图活泼，适合学龄前儿童观看（图6-7）。绘本的每一页，都是一种独特的创造性艺术精品，讲究绘画风格和技法，注重细节的表现和画面意境的美感，尤其是画面角色形象、场景和构图想象力的展现（图6-8、图6-9）。经典的绘本作品可以激发儿童的想象力、创造力，培养儿童审美的感知力。数字绘本在传统手绘绘本基础之上，会加入少量的动态，借助电子屏幕产品进行传播。有声绘本也是近几年比较流行的数字绘本形式之一。有声绘本是在传统手绘绘本基础之上，利用点读笔点击文字，结合发音制作软件，发出相应的声音。

(a)　　　　　　　　　　　　　　(b)

（c）

（d）

图6-7 学生作品 数字绘本《WHY+HOW》（苗天姝、齐梓明）

（a）

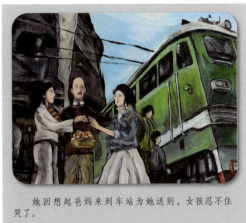
（b）

（c）

（d）

图6-8 学生作品 数字绘本《故乡》（冯秀娥、王杆）

图6-9　学生作品　数字绘本《上古游记》（李佳泽）

四、数字摄影

数字技术为传统摄影带来的最大优势就是能够把各种奇思妙想的创意通过前期拍摄和后期软件拼合的方法实现。在传统的非现实类摄影作品中，创作者主要通过剪刀、黏

合剂、暗房技术等进行照片处理。20世纪30年代出现的超现实主义摄影家创作了一大批形式上看起来荒诞、恐怖、幽默、怪异的摄影作品。20世纪末图形图像处理软件技术的发展与进步，为摄影节省了大量的制作成本和制作时间，任何天马行空的创意灵感都可以快速实现。例如意大利画家、摄影师亚历山德罗·巴瓦瑞（Alessandro Bavari）采用计算机合成技术，将摄影与图片进行拼贴。他的作品画面超现实，呈现混乱、黑暗、宗教气息浓郁的场景，让我们对自我到底是存在于真实世界还是臆想世界产生怀疑（图6-10）。

图6-10　亚历山德罗·巴瓦瑞（意）摄影作品

创作者也不再仅仅局限于专业摄影艺术家。进入智能时代，带有摄像功能的电子产品性能越来越高，再加上手机中各种图片处理程序的应用，使得学习专业摄影技术和专业软件的这个壁垒被打破，任何人都可以创作出富有创意、新颖的个性化数字摄影作品。

第三节　传统静态艺术设计的影像动势化

一、动态标志设计

标志的来历可以追溯到远古时代的图腾。图腾就是通过或抽象或具象的图形符号，把部落或者氏族聚集在一起。图腾符号采用植物、动物的形象居多（图6-11），或是组合的非现实存在的形象（图6-12）。之后图腾慢慢演化成族旗、族徽、国旗和国徽等。而随着社会生产、生活的各个方面的全面发展，为了便于沟通，慢慢出现了各种类型的标识，比如路标、幌子、商标（图6-13）等。进入现代商业社会以后，标志设计成为品牌形象的核心，它不仅仅是识别符号，更是理念的形象代表。同时公共标志、国际化标志也开始在全世界普及和应用（图6-14）。

图6-11 埃及圣甲虫图腾

图6-12 龙图腾

图6-13 中国第一个商标——北宋济南刘家功夫针铺

图6-14 世界自然基金会标志

进入21世纪，数字技术为标志设计带来了新的发展空间，在静态的标志设计基础之上，融合了时间和空间的概念，使之动态化。动态标志相对于静态标志来说，有几点优势。首先，动态标志具有多变性。这种变化会刺激受众的视觉感官，有一种冲击力。例如2020东京奥运会动态标志由73个动态标志组成，由日本设计师广村正彰完成，日本动态设计师井口皓太制作动画效果（图6-15）。广村正彰说："我尝试通过这些标志表达运动员的动态美感，同时尊重日本设计行业的先驱在1964年东京奥运会的设计中遗留下来的遗产。"其次，动态标志具有对标志内涵的多角度信息表达功能。动态标志不是

"动一动"这么简单,在信息的传播中,动态标志有自己独特的一套视听语言体系,运动镜头的运用、剪辑的方法等,合理运用动态标志会促进信息的有效传达。最后,动态标志承载了更多的信息文化。如何在有限的二维空间里,明晰地传达更多有效的信息,是标志设计师一直需要考虑的问题之一。形状的变化、色彩的变化、静与动的结合,可以多角度地诠释文化信息(图6-16)。

图6-15　2020东京奥运会羽毛球项目动态标志——部分动画帧

图6-16　动态标志色彩变化

二、动态海报设计

　　海报设计在视觉传达设计领域中,占有非常重要的地位,它具有强烈的视觉效果,是应用于大众宣传的一种重要的艺术设计形式。海报设计又叫招贴设计,早期是粘贴在墙壁上或者橱窗外的宣传产品。到了20世纪,海报作为政治宣传的强有力的宣传工具,受到各国的重视,尤其是在两次世界大战中。第二次世界大战后,海报设计出现在各个角落,如车站、学校、展览馆、购物商场、文化场所、交通等各种公共空间里,同时它也出现在各个传播媒介中,如电视、室内外电子屏幕等。进入21世纪,正是由于制作技术和媒介技术两者的快速发展,动态海报进入了人们的视野当中。

动态海报相对于静态海报来说，更具立体感和空间感。海报本身就已经具有很好的远观效果，在此之上，加上动态的创作方法，会立刻吸引人们的注意力，从而引导受众进行阅读。动态海报的艺术表达形式更具多样化。静态海报在表现形式上可以是抽象图形，也可以是具象影像；可以以二维表现，也可以以三维表现。动态海报以此为基础，结合镜头语言、运动语言和剪辑语言，使作品能够更好地传情达意。画面可以以静为主，以动为辅；也可以以动为主，以静为辅（图6-17、图6-18）。

（a）　　　　　　　　　　　　　　　　　　（b）

图6-17　学生作品　数字动态海报设计《异想记》（李敏）

（a）《网络暴力——脑人和牛》　　　　　　　　（b）《网络暴力——怪兽飞刀》

（c）《网络暴力——拳头和女孩》　　　　　　　（d）《网络暴力——人脑替换》

图6-18　学生作品　数字动态海报设计系列《网络暴力》（刘璐、刘鑫月）

三、动态表情符号设计

表情符号（Emoji）指的是利用象形的图形或者图片，来表达情感的方式。表情符号的出现，完全依托于计算机和互联网社交的发展。人类历史上第一个表情符号（微笑）诞生于1982年美国卡内基梅隆大学的斯科特·法尔曼（Scott Fahlman）教授在电子公告板上的一个符号。从此，表情符号以一种新的交流方式活跃在社交网络平台上。从最早的文字沟通到使用简单的图形，再到如今大量的个人化、个性化、娱乐搞笑的表情符号以及表情包的使用、收藏和分享，表情文化逐步形成。这种喜闻乐见的表情传意方式，实现了人们心理上的满足。

动态表情符号是在静态表情符号基础上加入动态元素，使非言语的表情符号更加生动化、有亲和力。动态表情符号分为形象绘制类、图片截图类和文字表达类三种。

1. 形象绘制类

这类动态表情符号通过计算机软件进行形象设计，在表现形式上，可以是严谨的矢量绘制形式、随性的漫画形式（图6-19），也可以是立体的三维形式；在设计素材上，我们可以借鉴古今中外各种绘画、设计流派的表达方式，从而丰富表情设计的多样化。

图6-19　学生作品　动态表情包《熊癫癫》（杨雨晴、李曜燃）

2. 图片截图类

表情符号或者表情包设计，之所以可以成为人们当下社交沟通的一种流行方式，其中有一点不可忽略，那就是打破了只有有设计制作背景的人员才可以进行创作的壁垒。普通大众可以从现实已有的影视、动画视频、照片中截取能够表达情绪的图片，通过分解或组合的方式进行再加工。如常见的影视作品人物表情包、偶像表情包等。也可以拍摄身边的人或事情，自制表情包，这类表情包可以使共同认识这个人的群体更加亲近。

3. 文字表达类

文字表达类表情符号共有两种形式：一种是辅助图形图像进行解读（图6-20）；另一种是单纯文字设计，这种方法表达意图直观，视觉冲击力强。代表区域文化特点的方言的使用，在情绪的表达上更能体现某个区域的人文特点。比如在大连方言中"血受"表示非常爽的意思，直接以此方言文字而设计的表情包，不仅能体现大连人的性格特征，也使得理解这个方言的人有一种亲切感和归属感。

图6-20　学生作品　动态表情包《忽悠鸡》
（张心馨、李柏璐、李春蕾）

在动态表情符号设计中，动态设计不可忽略。对于专业设计从业者尤其是动画专业来讲，表情设计、动作设计和动画运动规律的知识可以使表情符号充分体现出优势。流畅的动作表现可以让形象更生动，夸张的动作渲染可以赋予受众新的情感体验感受，更加引起受众的兴趣。对于非专业的人群来说，也可以通过简单的运动表现，展现拙朴的一面，也不失是一种设计的表达（图6-21、图6-22）。

图6-21　学生作品　动态表情包《鹿哔哔》
　　　　（杨雨晴、李曜燃）

图6-22　学生作品　动态表情包《软疼疼》
　　　　（杨雨晴、李曜燃）

在大量的动态和静态表情符号遍布于网络时，一种新的聊天方式产生了，那就是斗图。斗图是一项娱乐活动，最早出现在QQ群聊中，后来发展到贴吧和微信中。斗图以表情图标为载体，上下进行串联，进而使人在"图片"竞技中获得成就感。在动态表情符号设计中，可以结合运动剪辑的方法，两个上下的表情符号，合起来是一个运动动作，或者上下动态表情会有呼应的效果。这些方法的使用，将单一的动态、单一的表情内容，通过多个组合，产生线性的叙事表达方式，使表情符号更加娱乐化、趣味化。

参考文献

[1] 李四达. 数字媒体艺术概论[M]. 4版. 北京：清华大学出版社，2020.

[2] 陆绍阳. 视听语言[M]. 北京：北京大学出版社，2021.

[3] 黎力. 微电影理论与创作[M]. 上海：上海三联书店，2018.

[4] 杨晓林，等. 微电影艺术导论[M]. 北京：中国电影出版社，2015.

[5] 庄晓东，阮艳萍. 微电影导论[M]. 北京：清华大学出版社，2016.

[6] 聂欣如. 动画概论[M]. 3版. 上海：复旦大学出版社，2020.

[7] 唐纳德·A·诺曼. 设计心理学3：情感化设计（修订版）[M]. 何笑梅，欧秋杏，译. 北京：中信出版社，2021.

[8] 杰西·谢尔. 游戏设计艺术[M]. 2版. 刘嘉俊，陈闻，陆佳琪，等译. 北京：电子工业出版社，2016.

[9] 王巍寅. 游戏概念设计[M]. 北京：中国传媒大学出版社，2015.

[10] 布鲁诺·阿纳迪，帕斯卡·吉顿，纪尧姆·莫罗. 虚拟现实与增强现实[M]. 侯文军，蒋之阳，等译. 北京：机械工业出版社，2019.

[11] 陈为，沈泽潜，陶煜波，等. 数据可视化[M]. 北京：电子工业出版社，2019.

[12] 胡华成. 自媒体文案写作从入门到精通[M]. 北京：清华大学出版社，2020.

[13] 刘仕杰. 人气头条：自媒体的精准定位与内容运营[M]. 武汉：华中科技大学出版社，2019.